短视频

粉丝引流

从入门到精通

108招

叶龙◎编著

清华大学出版社
北京

内 容 简 介

本书包括12章专题内容，108个干货技巧，从短视频爆款引流、直播引流、搜索引流等内容切入，介绍了腾讯、字节跳动、阿里、百度4大巨流平台的引流方法，以及其他热门平台的引流技巧，帮助你打造百万粉丝大号，从引流推广的菜鸟小白转变成高手，助你完成从0到1万元、10万元、100万元的利润突破。

本书具体内容包括：12种爆款引流，通过输出优质内容来涨粉；10种直播引流，为直播账号吸粉；5种搜索引流，优化短视频排名、增加浏览量；12种腾讯系列引流，依托社交平台引流；10种字节跳动旗下的产品引流，获取字节跳动的平台流量；13种阿里系列引流，通过电商途径引流；12种百度系列引流，基于搜索引擎推广；13种其他平台的引流方法，以完善短视频引流体系；5种音频引流，利用广播电台推广；4种线下引流，扩展引流的空间渠道；5种私域引流，搭建短视频私域流量；7种私域变现，掌握获取收益的方法。

本书结构清晰，案例丰富，适合对短视频引流感兴趣的读者阅读，特别适合快手、抖音、B站、视频号等平台的运营者阅读，同时也可作为各院校相关专业的指导教材。

图书在版编目(CIP)数据

短视频粉丝引流从入门到精通：108招 / 叶龙编著. —北京：清华大学出版社，2021.4
ISBN 978-7-302-57851-2

Ⅰ. ①短… Ⅱ. ①叶… Ⅲ. ①网络营销 Ⅳ. ①F713.365.2

中国版本图书馆CIP数据核字(2021)第056979号

责任编辑：张 瑜
封面设计：杨玉兰
责任校对：吴春华
责任印制：丛怀宇

出版发行：清华大学出版社
 网 址：http://www.tup.com.cn, http://www.wqbook.com
 地 址：北京清华大学学研大厦A座 邮 编：100084
 社 总 机：010-62770175 邮 购：010-62786544
 投稿与读者服务：010-62776969, c-service@tup.tsinghua.edu.cn
 质量反馈：010-62772015, zhiliang@tup.tsinghua.edu.cn
印 装 者：天津鑫丰华印务有限公司
经 销：全国新华书店
开 本：170mm×240mm 印 张：15.25 字 数：290千字
版 次：2021年5月第1版 印 次：2021年5月第1次印刷
定 价：59.80元

产品编号：064727-01

前言

短视频，顾名思义就是短片视频，是指在各种互联网平台上播放，适合在移动端和休闲状态下观看的高频推送的视频。短视频的时长并不是固定的，短则几秒，长则几分钟，内容题材多种多样。随着手机的普及和网速的提升，短视频的传播模式逐渐获得各大平台、用户和企业的青睐。

随着网红经济的发展，短视频行业涌入了一大批优质内容的创作者，腾讯、阿里、百度、字节跳动、微博等互联网企业巨头纷纷进行短视频布局。第 45 次《中国互联网络发展状况统计报告》显示，截至 2020 年 3 月，我国短视频用户人数已达 7.73 亿，占互联网总人数的 85.6%。和微电影、直播不同的是，短视频没有那么复杂的技术和人员配置要求，其制作流程较为简单，门槛低，而参与性比较强，比直播更具有传播价值。对于短视频创作者及其团队而言，需要具备较强的文案策划功底，才能快速地创作出具有特色、趣味的短视频内容。优秀的短视频创作者除了有高频稳定的内容输出外，更有强大的粉丝渠道。

随着抖音、快手、B 站等短视频平台的兴起，掀起了我国的全民短视频热潮。越来越多的人进军短视频行业，想要抢占流量市场，收获流量红利。而我们之所以做短视频，也是为了吸引更多的流量，然后将这些流量进行转化变现，获得收益。所以，短视频运营的关键在于流量的获取渠道和方法。

本书就是为了解决这个问题而编写的，在书中系统地介绍了各大平台短视频引流涨粉的方法和技巧，内容主要包括短视频平台内部的吸粉技巧、短视频外部的引流方法以及如何将短视频流量导入私域流量池中。当然，编者刚才也说过，引流的最终目的是变现，所以在最后一章为读者准备了一个小彩蛋，内容就是为大家讲述关于私域流量的变现方法，让大家更好地将手中的流量变现。

通过本书的学习，你可以轻松地掌握短视频引流涨粉的知识和技能，实现快速吸粉和变现。如果这本书能给大家帮助和提升，那么编者所花费的时间和精力就是值得的。最后，希望大家通过不断地学习各种技能和知识，不断充实和提升自己，在未来遇见更好的自己！

本书由叶龙编著，参与编写的人员还有李想、胡杨等人，在此表示感谢。由于编者知识水平有限，书中难免有疏漏之处，恳请广大读者批评、指正。

编　者

CONTENTS **目录**

第1章

爆款引流：
通过输出优质内容来涨粉

对于刚入门不久的短视频运营者而言，要想增加粉丝首先就得从自身的内容着手，为观众创作优质的短视频内容。如果没有好的内容，即使通过刷粉在短时间内得到一定的流量，也很快会流失掉，所以打铁还需自身硬。本章就来讲述如何打造爆款短视频涨粉，帮你轻松上热门。

▶ 001 上热门的 5 个基本要求

对于短视频新手而言，很多人是不知道自己的短视频该拍一些什么样的内容的，就拿抖音平台来说，很多具体的玩法都是用户自行摸索出来的。所以，笔者总结了抖音平台上那些热门火爆短视频的共同之处，以便大家参考和借鉴。

那些能上平台热门的短视频，其本身都有一定的前提条件。下面介绍短视频上热门的 5 个基本要求，具体内容如下所述。

➤ 1. 个人原创内容

例如，抖音号"手机摄影构图大全"经常发布自己亲自取景拍摄的一些风景短视频，如图 1-1 所示，为典型的个人原创内容。

图 1-1 "手机摄影构图大全"的原创视频

我们从这个案例可以知道，抖音上热门的第一个要求，就是短视频必须为个人原创。很多人开始做抖音原创时，不知道拍摄什么内容，其实这个内容的选择没那么难，可以从以下几方面入手。

（1）可以记录日常生活当中一些有趣的事情。

（2）可以录制唱歌、舞蹈、演奏等才艺表演。

（3）可以用各种搞怪表情和动作来吸引用户。

（4）可以拍摄旅游景点的风光，展现自然的魅力。

总之，不管什么类型的短视频，只要内容能吸引用户和观众，或者能够与他们产生情感共鸣，那么用户自然愿意点赞、转发和关注。

以上列举的这些内容类型属于泛领域，运营者要想吸引更为精准的用户和粉丝，就需要从细分领域着手。例如，摄影这个领域可分为拍摄、构图和后期三个阶段，运营者如果对构图方面更为精通，那就可以录制一些构图教程来吸引用户；再比如，那些想买股票的人群，就会特别关注炒股方面的短视频。

所以，运营者可以根据自身的特长和用户的需求来确定短视频的创作方向，这样获得的流量质量是比较高的。

2. 视频内容完整

我们在创作短视频的时候，一定要确保短视频的时长和内容的完整性，视频的时间不能少于 7 秒，因为只有这样才能保证视频的可观看性和内容价值，也只有内容完整的短视频才有可能上热门。

如图 1-2 所示，是"某剪辑制作"在抖音发布的一个短视频，正当用户津津有味地观看短视频时，画面突然弹出"未完待续…"字样，整个视频就此结束，严重影响了用户观看短视频的心情。

图 1-2　抖音上不完整的短视频

3. 没有产品水印

在短视频创作的过程中，不能带有其他平台或 APP 的水印，而且如果使用非本平台提供的贴纸和特效，则不能获得平台推荐。

如果运营者发现自己的素材有水印，可以利用 Photoshop 等工具去除，或者使用网上提供的一键去除水印的工具。如图 1-3 所示，为短视频一键去水印的微信小程序。

图 1-3　一键去水印的微信小程序

4. 高质量的内容

在这个内容为王的时代，不论是写文章还是拍视频，内容永远都是最重要的，因为只有高质量的内容才能吸引用户观看。要想保证短视频作品的质量，首先视频的清晰度要高。其次，短视频吸粉是一个比较漫长的过程，运营者要学会多和用户进行互动，增进彼此之间的感情，不断学习新的短视频创作技巧和拍摄方法，这样你的视频才有上热门的机会。

5. 积极参与活动

运营者要积极参与官方组织的活动，参与活动不仅能增加短视频作品的曝光度，吸引更多的用户关注，还能对提升账号权重有所帮助，如图 1-4 所示。

图 1-4　抖音官方活动

▶ 002 上热门的 5 大必备技巧

2019 年，快手平台进行了改革，深化垂直深度，加强平台内容多元化。如图 1-5 所示，为快手视频内容基本类型。

图 1-5　快手视频内容基本类型

虽然每天都有成千上万的运营者将自己精心制作的作品上传到短视频平台，但被标记为精选和上热门的视频却寥寥无几，那到底什么样的视频会被推荐？本节将介绍短视频上热门的技巧。

1. 题材内容新颖，挖掘独特创意

短视频运营者可以结合自身优势，打造出具有独特创意的短视频作品。例如，"煎盘侠"喜欢在抖音平台分享一些稀奇古怪的食物吃法，如"烤煤球""煎树叶"等，用户在看到该短视频后，因其独特的创意和高超的技艺而纷纷点赞，如图 1-6 所示。

图 1-6　"烤煤球""煎树叶"的短视频

除了展示各种技艺之外，短视频运营者还可以通过奇思妙想，打造一些生活小妙招。例如，一位抖音运营者通过把口红涂在闪光灯上，充当滤镜拍摄爱心创意照片，获得297.3万个"赞"，如图1-7所示。

图1-7　用口红滤镜拍摄爱心创意照片的教程

2. 平时处处留心，发现美好生活

生活中处处充满美好，缺少的只是发现的眼睛。用心记录生活，生活也会时时回馈给你惊喜。有时候我们在不经意之间就可能会发现一些平时没注意到的东西，或者是创造出一些新事物。

例如，某短视频运营者用纸巾手工制作了一些插花，用其装点房间，如图1-8所示，这便属于自己创造了生活中的美好。

图1-8　创造生活中的美好

美好生活涵盖面非常广，生活中一些简单的快乐也属于此类。例如，在图1-9所示的短视频中，便是通过父女之间的日常互动来体现生活中美好的一面。

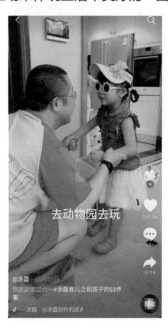

图1-9　父女之间简单的快乐

3. 态度端正认真，内容积极乐观

什么是正能量？百度百科给出的解释是："正能量指的是一种健康乐观、积极向上的动力和情感，是社会生活中积极向上的行为。"接下来，笔者将从4个方面结合具体案例进行解读，让大家了解什么样的内容才是具有正能量的内容。

1）好人好事

好人好事包含的范围很广，可以是见义勇为，为他人伸张正义；也可以是拾金不昧，主动将财物归还给失主；还可以是看望孤寡老人，关爱弱势群体，如图1-10所示。

用户在看到这类短视频时，会从那些好人好事的行为中看到满满的正能量，感觉到社会的温暖。同时，这类短视频很容易触动用户柔软的内心，让他们看后忍不住想要点赞。

2）文化艺术

文化艺术包含书法、乐器和武术等。这类内容在短视频平台上具有较强的吸引力。如果短视频运营者有文化艺术方面的特长，可以用短视频的方式展示给用户，让用户感受到文化的魅力。如图1-11所示的快手视频，便是通过展示书法写作来让用户感受到文化魅力的。

图1-10　看望孤寡老人的短视频

图1-11　展示书法写作的短视频

3）努力拼搏

　　当用户看到短视频中那些努力拼搏的身影时，就会感受到满满的正能量，这会让用户在深受感染之余，从内心产生一种认同感。而在短视频中表达认同最直接的一种方式就是点赞。因此，那些传达努力拼搏精神的视频，通常比较容易获得较高的点赞量，如图1-12所示。

图1-12　关于努力拼搏的短视频

4）祖国山河

某知名歌手在《河山大好》里有这么一句歌词："河山大好，出去走走，碧海蓝天，吹吹风。"分享一些山河景色的短视频，不仅可以让大家感受到祖国大地的美好，还能开阔眼界，如图1-13所示。

图1-13　关于山河景色的短视频

4. 精心设计剧本，拍摄反转剧情

拍摄短视频时，出人意料的结局反转，往往能让人眼前一亮。在拍摄时要打破常规惯性思维，使用户在看到视频标题和开头的时候，以为视频的内容和情节是自己想的那样，但实际结局却大大出人意料，令人大跌眼镜，从而达到提升视频创意，吸引用户兴趣的目的。

这种反转能够让观众非常意外，对剧情的印象更加深刻，刺激他们去点赞和转发。下面笔者总结了一些拍摄剧情反转类短视频的相关技巧，如图 1-14 所示。

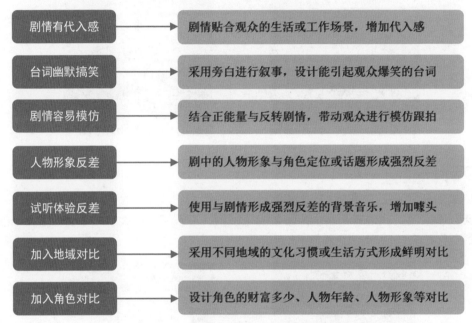

剧情有代入感	剧情贴合观众的生活或工作场景，增加代入感
台词幽默搞笑	采用旁白进行叙事，设计能引起观众爆笑的台词
剧情容易模仿	结合正能量与反转剧情，带动观众进行模仿跟拍
人物形象反差	剧中的人物形象与角色定位或话题形成强烈反差
试听体验反差	使用与剧情形成强烈反差的背景音乐，增加噱头
加入地域对比	采用不同地域的文化习惯或生活方式形成鲜明对比
加入角色对比	设计角色的财富多少、人物年龄、人物形象等对比

图 1-14 拍摄剧情反转类短视频的相关技巧

5. 分析优秀作品，紧抓官方热点

很多用户在参加抖音上的挑战赛时，"热梗"也玩了不少，视频都是原创，制作也很用心，但为什么就是得不到系统推荐，点赞数也特别少？一条视频要想在抖音上火起来，除"天时、地利、人和"以外，笔者还总结了两条最重要的经验，一是要有足够吸引人的全新创意，二是内容的丰富性。要做到这两点，最简单的方法就是要紧抓官方热点话题，这里不仅有丰富的内容形式，而且还有大量的新创意玩法。

抖音上每天都会有不同的挑战，运营者在发布视频的时候可以添加一个挑战话题，优秀的短视频会被推荐到首页，让短视频曝光率更高，也会引来更多用户的点赞与关注。如图 1-15 所示，为添加"石膏像"话题的短视频。运营者也可以通过"抖音小助手"的精选视频来分析这些获得高推荐量的短视频的内容特点，学习其优点，从而完善自己的作品。

图 1-15 添加"石膏像"的短视频

▶ 003 用高颜值吸引观众眼球

为什么要把"高颜值"作为短视频类型中的第一位呢？如果大家去刷抖音、快手、B站等平台上的短视频时，不难发现，上面有很多颜值比较高的美女、帅哥把自己作为短视频的封面，而这一类型的短视频往往吸引了很多用户点击观看。

这是因为人们普遍对高颜值的人的第一印象比较好，对美丽的事物比较感兴趣，这也是为什么那么多人喜欢追星的原因，因为明星除了拥有一定的才艺之外，其本身颜值就很高，特别是那些当代"小鲜肉"。

例如，抖音账号"白醋少女"的运营者是一个外表非常漂亮、非常可爱的妹子，她的经典口头禅就是"一个又酷又作又可爱的反派角色"，这说明她对自己的颜值也充满了自信。很多用户就是被她可爱的外表所吸引而关注，所以她也凭借自己的高颜值获得了大量的点赞和粉丝。

如图 1-16 所示，为"白醋少女"抖音账号的主页和短视频。目前，她的获赞量已达到 1785.8 万个，拥有 259.7 万粉丝。

由此不难看出，颜值是抖音营销的一大利器。只要长得好看，即便没有过人的技能，随便唱唱歌、跳跳舞拍个视频也能吸引一些粉丝。这一点其实很好理解，毕竟谁都喜欢看好看的东西。很多人之所以刷抖音，并不是想通过抖音学习什么，而是借助抖音打发一下时间，在他们看来，看看帅哥、美女本身就是一种享受了。

图 1-16　"白醋少女"抖音账号的主页和短视频

▶ 004　幽默搞笑内容喜闻乐见

幽默搞笑类的内容一直都不缺观众，许多人之所以经常刷快手、抖音，主要就是因为其中有很多短视频内容能够逗人一笑，如图 1-17 所示。在快手、抖音等平台中，搞笑话题类的短视频播放总量已达上千亿次。

图 1-17　幽默搞笑类的内容

▶ 005　用精彩的才艺征服观众

才艺的范围很广，除了常见的唱歌、跳舞之外，还包括摄影、绘画、书法、乐器演奏、相声、脱口秀等。只要短视频中展示的才艺足够精彩，并且能够让用户觉得赏心悦目，那么短视频就很容易上热门。下面笔者分析和总结了一些快手、抖音"大V"们不同类型的才艺内容，看看他们是如何成功的。

➡ 1. 演唱才艺

例如，摩登兄弟组合中的某歌手不仅拥有较高的颜值，而且歌声非常好听，还曾在各种歌唱节目中现身，展示非凡的实力。这也让摩登兄弟从默默无闻到拥有近3000万粉丝。如图1-18所示，为摩登兄弟的抖音主页及相关短视频。

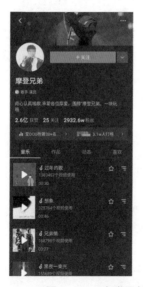

图1-18　摩登兄弟的抖音主页及相关短视频

➡ 2. 舞蹈才艺

例如，"代古拉K"给快手、抖音用户留下深刻印象的除了她动感的舞蹈之外，还有单纯美好的甜美笑容。"代古拉K"是一名职业舞者，她的舞蹈很有青春活力，往往给人一种朝气蓬勃、活力四射的感觉，让人心旌荡漾。图1-19所示，为"代古拉K"的相关抖音短视频。

"代古拉K"在成名前，除了在短视频平台发布作品之外，从未参加过任何综艺节目，如今也踏上了《快乐大本营》的舞台，前途不可限量。要知道"网红"能登上电视，这本身就是对她的一种肯定，能大大提高其知名度。

才艺展示是塑造个人IP的一种重要方式。而IP的塑造，又可以吸引大量精准

的粉丝，为 IP 的变现提供良好的基础。因此，许多拥有个人才艺的短视频运营者都非常注重通过才艺展示来打造个人 IP。

图 1-19　"代古拉 K"的相关抖音短视频

➤ 3. 演奏才艺

对于一些学乐器的，特别是在乐器演奏方面取得一定成就的运营者来说，展示演凑才艺类的短视频内容只要足够精彩，便能快速吸引大量用户的关注。图 1-20 所示的短视频就是通过钢琴演奏来吸引用户关注的。

图 1-20　通过钢琴演奏才艺吸引关注

▶ 006 通过恶搞反差创造新意

　　根据企鹅调研平台发布的"抖音／快手用户研究数据报告"显示，在这两个平台上最受用户欢迎的短视频类型都是"搞笑／恶搞"类，其中抖音平台上的比例高达 82.3%，快手平台上的比例也达到了 69.6%。在现在的短视频内容创作中，有一个明显的变化，就是对经典进行模仿以及重新解读，这也是"搞"字的内在含义。

　　在抖音、快手等短视频平台上，最热门的视频类型之一便是那些恶搞或模仿经典的短视频内容。所以，如果运营者要想让自己的短视频火起来，不妨走"恶搞"途径，把一些经典的视频内容进行第二次创作，制造反差，赋予视频以新意。但是，运营者需要注意，恶搞或模仿经典时需要有分寸。

　　网络上最打动笔者的一句话是，"面筋哥"的成功意味着上天眷顾这个时代有梦想和在努力的人，抖音网红的"面筋哥"曾流浪 10 年，2018 年他在选秀节目上的恶搞唱法被哔哩哔哩弹幕网的 UP 主们搬运模仿，因而他凭借一首《烤面筋》火遍全网。如今他的粉丝超过了 600 万，但他依然在坚持着自己的音乐梦想，同时还时不时恶搞一下，如图 1-21 所示。

图 1-21　　"面筋哥"的抖音号

　　抖音短视频达人"酋长"也是走模仿和恶搞的途径，他在学生时代就经常制作一些有趣的真人表情包发布到互联网上，他的短视频最大的特色就是做出嘟嘴的表情和动作，搞笑功力十足，表演非常到位。

　　图 1-22 所示，为"酋长"的短视频。

图1-22　"酋长"的短视频

▶ 007　用炫酷特效制作视频

　　虽然短视频平台是一个让人展示自我的绝佳场所，但对于那些性格比较内向的人来说，是比较难为情的。所以，他们就用特效来制作创意视频。运营者可以借鉴一些好的内容平台的素材，然后在此基础上加入自己的创意。

　　最典型的是，抖音官方会经常举办一些"技术流"的挑战赛，鼓励创作者创作更高品质的短视频。我们可以向那些短视频达人学习拍摄技巧，比如跟随音乐晃动镜头，或是像变魔术一样进行各种转场，拍摄出达人那样酷炫、精彩的短视频。

　　另外，很多短视频平台都自带一些特效道具模板，这些道具和"Faceu 激萌""B612 咔叽"等应用比较类似，运营者可以根据自己的喜好给短视频添加这些道具，可以让自己的短视频画面变得更加可爱、好看，方便运营者创作出很多新颖、独特的作品。

　　例如，抖音短视频达人"黑脸 V"拍摄的短视频画面通常是不露脸的，粉丝和用户都不知道他长什么模样。"黑脸 V"同时也是抖音平台最早的技术流大神之一，他的视频运用了大量特效，效果非常炫酷。比如喷雾可以让人隐身，踹一脚就能把车停好，用手机一丢就能打开任意门，还可以在可乐瓶上跳舞。正因为他用特效创作出了许多创意作品，所以他的作品基本都得到了平台的推荐，如图 1-23 所示。

图1-23 "黑脸V"的短视频作品

▶ 008　旅游美景也是创作灵感

在短视频平台上，旅游风光美景也是发布最多的视频类型之一。在观看这类短视频的时候，能够激发用户去旅游的兴趣和欲望，让用户获得心理满足感。同时，平台官方对于这类视频也是给予流量推荐的。抖音平台还推出了"拍照打卡地图"功能，以鼓励运营者创作相关的作品。

抖音的火爆也给许多网红景点提供了打造爆款IP的机会，抖音上那些热门的歌曲中提到的地名和景点让很多用户慕名前往。例如，歌曲《成都》里的"玉林路"和"小酒馆"；《土耳其冰淇淋》里的鼓浪屿等。网红经济时代的到来，使更多好玩的城市或景点为人所知。

抖音"拍同款"功能为城市宣传提供了更好的展示方式，通过旅游短视频，城市中的特色美食、经典建筑和人文风俗都被很好地展现出来，再加上合适的背景音乐、滤镜特效，让用户感受到超越文字和图片的感染力。如图1-24所示，为大理网红景点的短视频。

在过去，人们要描绘"云想衣裳花想容"这样的画面，是晦涩的解释和描绘，但现在在抖音上发布一个汉服古装的挑战话题的短视频，就能将这种意境体现出来，让用户了解到其中的内涵。所以，对于那种古镇、历史古都类的旅游，运营者可以拍摄成古装类的短视频使用户感受到祖国传统文化的博大精深。

图1-24　抖音上的大理网红景点

▶ 009 运用表演技巧取悦观众

戏精类内容是指运营者运用自身的表演技巧和出乎意料的剧情安排来吸引用户关注。"戏精"类短视频内容非常适合发起话题挑战，因为会吸引很多UGC（User Generated Content，用户原创内容）共同参与创作，如图1-25所示，这类视频也是短视频平台上热门的创作内容之一。

图1-25　抖音上的"戏精"话题

▶ 010　通过传授技能获得认可

　　许多用户是抱着猎奇的心态刷短视频的。那么，什么样的内容可以吸引这些用户呢？其中一种就是技能传授类的内容。为什么呢？因为用户看到自己没有掌握的技能时，会感到不可思议。技能包含的范围比较广，既包括各种绝活，也包括一些小技巧。如图 1-26 所示，为特效素材使用方法的短视频。

图 1-26　特效素材使用方法的短视频

　　很多技能都是长期训练之后的产物，一般人一时可能不能完全掌握。其实，除了难以掌握的技能之外，运营者也可以在视频中展示一些用户学得会、用得着的技能。许多爆红短视频的技能便属于此类，如图 1-27 所示。

```
                      ┌─ 抓娃娃"神器"、剪刀娃娃机等娱乐技能

                      ├─ 快速点钞、创意地堆造型补货等超市技能
  爆红短视频的技能 ─────┤
                      ├─ 剥香肠、懒人嗑瓜子、剥橙子等"吃货"技能

                      └─ 叠衣服、清洗洗衣机、清理下水道等生活技能
```

图 1-27　爆红短视频的技能示例

与一般的内容不同，技能类短视频能让一些用户觉得像哥伦布发现了新大陆。因为此前从未见过，所以会觉得特别新奇。如果觉得视频中的技能在日常生活中用得上，就会加以收藏，甚至将视频转发给自己的亲戚朋友。因此，只要在视频中展示的技能在用户看来是实用的，那么播放量通常会比较高。

▶ 011　结合专业普及干货知识

有时候专门拍摄短视频内容比较麻烦，如果运营者能够结合自己的兴趣爱好和专业打造短视频内容，就大众比较关注的一些问题提出解决方案，那么短视频的制作就会容易得多。如果用户觉得你普及的内容具有实用价值，也会很乐意给你的短视频点赞。

例如，抖音号"硬核的半佛仙人"主要是对互联网和金融知识进行普及；"手机摄影构图大全"主要是对摄影技巧进行普及。因为互联网金融和摄影都有广泛的受众，而且其分享的内容对于用户也比较有价值，因此，这两个抖音号发布的短视频内容都得到了不少用户的支持。如图1-28所示，为他们所发布的短视频。

图1-28　推广普及型短视频

▶ 012　用独特的授课方式讲解

如果用户看完你的短视频之后，能够获得一些知识，那么他们自然会对你发布

的短视频感兴趣。

　　许多人觉得古诗词距离我们现代生活比较遥远，学习起来比较难，也很难对它产生兴趣。而戴建业教授则是用调侃的方式和浓重的方言腔普及古诗词知识，让原本枯燥的课程变得具有趣味性。所以，其发布的短视频很容易就吸引了大量用户。如图1-29所示，为戴建业教授发布的抖音短视频。

图1-29　戴建业教授的抖音短视频

第 2 章

直播引流:

成为主播为账号吸粉

自 2016 年直播火爆以来,直播就成为吸粉引流的一种热门方式。在各大短视频平台上,都有直播的功能,所以我们可以在短视频平台开直播间为自己的账号引流,也可以通过专业的直播平台引流。本章主要介绍各大直播平台的引流方法。

▶ 013 抖音直播引流

抖音上线直播功能，目的是输出美好正能量的内容。运营者可以通过开通抖音直播来获取用户。抖音开通直播功能可以为产品注入自发传播的基因，从而促进应用的引流、分享、拉新。从"自传播"到再次获取新用户，应用运营可以形成一个螺旋式上升的轨道。

➤ 1. 抖音直播的开通方法

目前，抖音直播主要有3种开通方法，具体内容如下所述。

1）内测邀请

在抖音直播内测过程中，会在应用内发送消息给一些积极参与抖音产品内测的运营者，询问他们是否愿意开通直播功能，如图2-1所示。

2）自助申请

笔者在抖音APP后台发现，抖音官方已公布了开播权限的标准和申请方法：具有5万以上粉丝，视频均赞超过100个且多数为使用抖音拍摄（非上传）。

3）优质达人

对于技术流及发布优质多元化内容的达人，只需多发一些技能视频以及优质的视频，也可以请求开通直播权限，具体方法如图2-2所示。

图2-1　直播开通邀请信息　　　　　图2-2　申请开播权限的方法

符合上面任意一条标准，发送邮件至抖音邮箱，通过官方评审后，即可优先获得开播权限。

➤ 2. 抖音直播的入口

抖音没有设置单独的直播分类入口，同时信息流里也不会出现直播内容，入口设置得非常隐蔽。目前，抖音热门直播有3个入口，具体介绍如下。

1）抖音首页入口

打开抖音 APP，❶点击首页左上角的"直播"按钮，如图 2-3 所示，即可随机进入正在直播的主播直播间；❷然后点击如图 2-4 所示的主播直播间右上角的"更多直播"按钮，可以查看当前热门的其他直播内容，如图 2-5 所示。

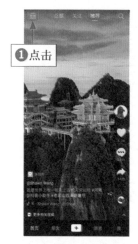

图 2-3 点击"直播"按钮　图 2-4 点击"更多直播"按钮　图 2-5 查看更多直播内容

2）搜索框入口

点击抖音 APP 首页的"搜索"按钮，在搜索框中输入想要搜索的关键词，比如"游戏"，如图 2-6 所示；在显示结果的"直播"分类中，可以查看当前的游戏直播，如图 2-7 所示。当然，也可以在搜索页面的"直播榜"中查看主播排行榜，然后点击主播头像进入主播直播间，如图 2-8 所示。

图 2-6 输入搜索关键词　　　图 2-7 在"直播"分类中查看直播

图2-8 在"直播榜"中进入直播间

3）主页头像入口

在个人资料界面的头像下方，如果看到"直播中"字样，则说明该用户正在进行直播，点击头像即可进入直播间，如图2-9所示。作为短视频平台，抖音还是以短视频内容为主，采用"随缘直播"的形式，用户收不到通知。

图2-9 通过主页头像进入直播间

3. 抖音直播的开播流程

抖音直播的开播步骤和流程如下所述。

（1）在抖音主界面底部点击"+"号按钮，如图 2-10 所示。

（2）进入拍摄界面，点击"开始视频直播"按钮，如图 2-11 所示。

图 2-10　点击"+"号按钮　　　图 2-11　点击"开始视频直播"按钮

（3）如果还没有完成实名认证的账号，在点击"开始视频直播"按钮后并不能马上开始直播。这时会自动跳转到"实名认证"页面，输入真实姓名和身份证号并点击"同意协议并认证"按钮完成身份认证即可开播，如图 2-12 所示。

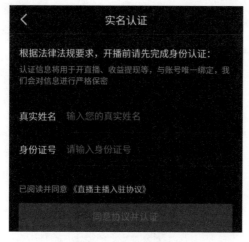

图 2-12　实名认证

4. 打造抖音直播室

我们在抖音直播的过程中，一定要遵守直播的内容规范要求，不要踩红线，以免苦心经营的账号被封。在开始直播之前，我们首先要做好直播的相关准备工作。接下来，笔者为大家讲述抖音直播室的打造方法。

1）建立专业的直播间

首先要建立一个专业的直播场所，主要包括以下几个方面。

- 直播间要有良好稳定的网络环境，保证直播时不会掉线和卡顿，影响用户的观看体验。建议选择办理宽带或无限流量的网络套餐。
- 购买一套好的电容麦克风设备和声卡，给用户提供更好的音质服务。
- 购买一款前置摄像头像素高的手机，让直播画面更加清晰，给用户留下良好的外在形象，还可以通过美颜效果来提升自己的颜值。

除此之外，还需要准备手机支架、补光灯和高保真耳机等。直播补光灯可以根据不同的场景调整画面亮度，具有美颜、亮肤等作用，如图 2-13 所示。手机直播声卡可以高保真收音，还原更加真实的声音，如图 2-14 所示。

图 2-13　LED 环形直播补光灯

图 2-14　手机直播声卡

2）设置一个吸睛的封面

抖音直播的封面图片设置得好，能够吸引更多的粉丝观看。目前，抖音直播平台上的封面大多以主播的个人肖像照片为主，背景以场景图居多。抖音直播的封面不宜过大也不要太小，只要是长方形等比都可以，但画面应清晰美观。

3）撰写一个创意的标题

标题的重要性不言而喻，它不仅仅对文案十分重要，对短视频和直播的引流来说，作用同样显著。一个好的标题能吸引更多的用户点击观看直播，提升直播间的人气，所以主播要尽量使自己的标题有创意，能够吸引观众眼球。

4）选择合适的直播内容

抖音直播的内容多种多样，例如生活、美食、旅游、游戏等，这些都是从抖音社区文化中衍生出来的。运营者在抖音上进行直播的时候，可以从自己所擅长或感兴趣的领域切入，分享直播内容来吸引用户。

5. 抖音直播的吸粉技巧

下面笔者将要为大家分析抖音直播的吸粉引流技巧，提升直播间的人气，具体内容如下所述。

1）定位精准

精准的定位可以形成个性化的人设，有利于打造成细分领域的专家形象。下面介绍一些热门的直播定位类型供参考，如图2-15所示。

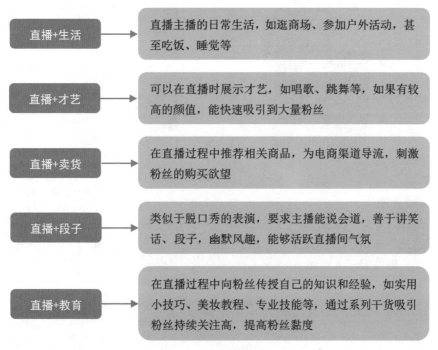

图2-15 热门直播定位的参考方向

2）内容垂直

根据自己的定位来策划垂直领域的内容，在直播前可以先写一个脚本大纲，然后再围绕这个大纲来细化具体的直播过程，并准备好相关的道具、话术和剧本等。在直播过程中，还需要时刻关注粉丝的动态，当有用户进来时要热情欢迎，有观众提问时要及时回复。

3）特色名字

起名字时需要根据不同的平台受众来设置不同的名称。

- 以电竞为主的虎牙、斗鱼等平台，主播起名字可以大气、霸气一些。
- 以二次元内容为主的哔哩哔哩等平台，需要尽可能年轻、潮流。
- 以带货为主的淘宝直播等平台，则要与品牌或产品等定位相符合。

4）专业布景

直播的环境不仅要干净整洁，而且要符合自己的人设风格，给观众留下良好的印象。例如，在以卖货为主的直播环境中，可以在背景里摆一些商品样品，商品的摆放要整齐，房间的灯光要明亮，从而突出产品的细节，如图 2-16 所示。

图 2-16　直播布景示例

5）聊天技巧

主播可以制造热议话题来为自己的直播间快速积攒人气，内容一定要健康、积极，符合法律法规和平台规则。当然，主播在与粉丝聊天互动时，还需要掌握一些聊天技巧，如图 2-17 所示。

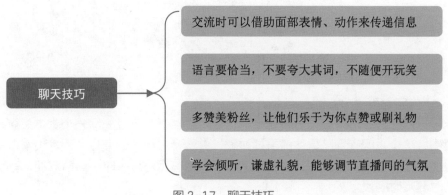

聊天技巧

- 交流时可以借助面部表情、动作来传递信息
- 语言要恰当，不要夸大其词，不随便开玩笑
- 多赞美粉丝，让他们乐于为你点赞或刷礼物
- 学会倾听，谦虚礼貌，能够调节直播间的气氛

图 2-17　聊天技巧

在直播过程中，不仅要用高质量的内容吸引观众，而且要随时引导这些进来的

观众关注你的账号，成为你的粉丝。

6）互动活动

我们在直播的时候，经常会遇到一种比较尴尬的场面，那就是冷场。这时，可以找人来和你一起直播，以活跃直播间的气氛。也可以选择一些老粉丝进行互动，进一步提高粉丝黏度。

除了聊天外，主播还可以开展一些互动活动，比如帮助粉丝解决生活中的一些问题和疑惑，和粉丝一起玩游戏，进行户外直播互动，或者举行一些抽奖活动等，如图 2-18 所示。这样可以提升粉丝的活跃度，吸引更多潜在用户关注。

图 2-18　游戏互动和户外互动活动

7）准时开播

直播的时间最好能够固定好，因为很多粉丝都是利用闲暇时间来看直播的，你的直播时间一定要和他们的休息时间匹配，这样他们才有时间看你的直播。因此，主播最好找到粉丝活跃度最大的时间段，然后每天定时定点直播，也让粉丝养成准时观看直播的习惯。

8）抱团吸粉

抱团吸粉也是直播引流常用的方式之一，我们可以和一些同类型的主播打交道，搞好关系，然后互相为对方的直播间吸粉、推广。你还可以带领自己的粉丝去对方的直播间进行"查房"，"查房"是主播直播中常用的一种互动方式，这种抱团吸粉的引流模式，类似于我们常见的"账号互推"。

9）营销自己

抖音通常会给中小主播分配一些地域流量，如首页推荐或者其他分页的顶部推荐，以增加中小主播的曝光量，此时主播一定要抓住一切机会来推广和营销自己。

10）维护粉丝

当你通过直播积累一定的粉丝量后，一定要做好粉丝的沉淀，可以将他们引导到个人微信或公众号等平台，更好地与粉丝进行交流沟通，以表示你对他们的重视。平时可以多给粉丝送福利、发红包或者优惠券等，提高用户留存率和粉丝黏度，进而挖掘粉丝经济，达到多次销售的目的。

6. 抖音直播的互动玩法

抖音没有采用秀场直播平台常用的榜单 PK 方式，而是以粉丝点赞量作为排行依据，这样可以让普通用户的存在感更强。下面介绍抖音直播的几种互动方式。

1）评论互动

用户可以点击"说点什么"来发布评论，主播要多关注这些评论内容，输入一些有趣的和幽默的评论进行互动，如图 2-19 所示。

2）礼物互动

赠送礼物是直播平台最常用的互动形式，抖音的主播礼物名字都比较特别，不仅体现出浓浓的抖音文化，同时也非常符合当下年轻人的使用习惯以及网络流行文化，如"小心心""热气球""为你打 call"等，如图 2-20 所示。

图 2-19　直播间的评论

图 2-20　主播礼物

3）点赞互动

用户可以双击手机屏幕（文字以外的地方），给喜欢的主播点赞，增加主播人气，如图 2-21 所示。主播的总计收入是以"音浪"的方式呈现的，粉丝给主播的打赏越多，获得的人气越高，收入自然也越高。

4）建立粉丝团管理粉丝

抖音直播的主播一般会有不同数量的粉丝团，这些粉丝可以在主播直播间享有一定特权，主播可以通过"粉丝团"提高与粉丝的黏度。点击直播页面左上角主播昵称右边的爱心图标，这时会在底部弹出加入主播粉丝团的窗口，然后点击"加入粉丝团1抖币"按钮，支付1抖币，即可加入该主播的粉丝团，同时获得专属勋章、专属进场和专属礼物等特权，如图2-22所示。

图2-21　点赞互动

图2-22　加入主播粉丝团

▶ 014　快手直播引流

快手可谓短视频平台中的"老大哥"，虽然被抖音后来居上，但其用户群体依然不可小觑。现在的人不是刷抖音就是逛快手，作为短视频巨头之一，快手同样也有直播的功能，运营者可以通过在快手上直播来为自己的账号吸粉。

在快手上开始直播之前，需要申请开播的权限，满足一定的申请条件。下面，笔者就来介绍在快手平台开通直播的操作流程。

步骤 01 打开快手APP，❶点击右上角的▉按钮，如图2-23所示，进入拍摄界面，❷在"直播"模块中点击"申请权限"按钮，如图2-24所示。

步骤 02 进入"申请直播权限"界面，在这里可以查看快手开直播申请条件，❶点击实名认证栏右边的"去认证"按钮，如图2-25所示；自动跳转至"账号验证"界面，❷点击验证码栏右侧的"获取验证码"按钮，如图2-26所示。最后，输入

短信接收到的验证码并点击"确定"按钮。

图2-23 点击"拍摄"按钮

图2-24 点击"申请权限"按钮

图2-25 点击"去认证"按钮

图2-26 点击"获取验证码"按钮

步骤 03 完成账号验证之后会跳转至"上传身份证明"界面，运营者按照

要求上传身份证的正反面和手持照，然后点击"下一步"按钮即可，如图 2-27 所示；等待人工审核身份信息，审核通过后再次进入直播界面就可以开始直播了，如图 2-28 所示。

图 2-27 点击"下一步"按钮　　　　图 2-28 完成认证后的直播界面

在开始直播之前，运营者可以根据直播的内容和形式选择直播类型，比如视频直播、游戏直播、聊天室、语音直播。在通过直播为快手账号引流时，运营者要尽量为自己的直播间选择一个吸引眼球的直播封面和创意新颖的直播标题，这样才能尽可能地提高直播间的人气，吸引更多的用户。

同时，直播的内容要尽量与发布的短视频内容相关，这样才能保证直播获得的粉丝比较精准。例如，你平时发布的短视频作品都是游戏，那么在直播的时候，你的内容就要以游戏为主；如果你发布的短视频作品是音乐，那么你直播的时候就可以通过唱歌来吸引观众；如果你平时的短视频作品都是真人出镜的日常生活琐事，那直播时就可以用自身的颜值来获得用户的好感，和用户进行聊天互动。

直播除了可以为自己的快手账号涨粉之外，还具有增进与老粉丝之间的情感联系，增强粉丝黏性的作用，所以我们要善加利用。

▶ 015 虎牙直播引流

虎牙直播是一个以游戏为主的互动直播平台，致力于为用户提供高清、丰富的互动式视频直播服务。虎牙直播的内容包括超过 3300 款游戏，除此之外还涉及娱乐、综艺、教育、户外、体育等多个领域。

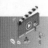
虎牙直播是由 YY 游戏直播改名而来的。2018 年 5 月，虎牙在美国纽交所上市，成为国内第一家上市的游戏直播公司。虎牙自成立以来，一直采取精品化的内容战略，它也是国内首家全网采用 HTML5 技术的直播平台，用户不需要再安装其他插件即可享受流畅的观看体验。

2020 年 2 月，虎牙宣布开通在线教育服务，推出了"一起学"品类，通过其直播行业的技术和运营优势，打造出全新的在线教育模式。

虎牙直播平台的内容特色主要有以下几点，如图 2-29 所示。

虎牙平台的内容特色

游戏直播：以游戏为核心，拥有独家赛事版权和众多顶级战队

户外直播：以手机直播为主，并开创了全球首个户外直播节目

综艺节目：真人秀大型直播综艺《超能力恋人》登录虎牙直播

星秀直播：以音乐、舞蹈和脱口秀为主要内容的新型娱乐直播

明星直播：实施明星主播化战略，众多明星在虎牙完成直播首秀

图 2-29　虎牙平台的内容特色

所以，运营者可以借助虎牙平台的优势和资源，将虎牙直播平台的用户和流量吸引到自己的短视频账号上。例如，电影解说的运营者"谷阿莫"将自己的短视频作品作为直播内容在虎牙平台上播放，以此来吸引用户观看，如图 2-30 所示。

图 2-30　"谷阿莫"在虎牙的直播

▶ 016 酷狗直播引流

酷狗直播是酷狗音乐旗下的在线视频互动演艺平台，原名繁星直播，2016年12月更名为酷狗直播。酷狗直播基于酷狗音乐庞大的用户群体，坚持主打音乐品牌，深耕音乐垂直领域，给主播和粉丝提供视频直播音乐互动服务和交流渠道。

如果运营者擅长音乐创作和演唱，便可以在酷狗直播平台上发布自己的歌曲作品或进行视频直播来吸粉，这也是酷狗官方所鼓励的。如图2-31所示，为酷狗直播APP开播和发表动态的入口；如图2-32所示，为上传歌曲的好处。

图 2-31　开播和发表动态的入口

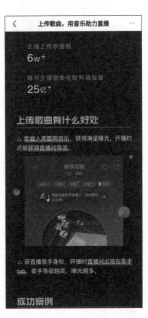

图 2-32　上传歌曲的好处

▶ 017 斗鱼直播引流

斗鱼TV是一个弹幕式直播分享网站，专注于为用户提供视频直播和赛事直播等服务。斗鱼TV的前身是ACFUN生放送直播，2014年正式更名为斗鱼TV。它的内容和虎牙直播一样，同样以游戏直播为主，涵盖了娱乐、综艺、体育、户外等多个分类。2019年7月17日，斗鱼直播在美国纳斯达克交易所上市。

在斗鱼TV平台上，运营者不仅可以进行直播，也可以发布视频，通过直播互动和视频内容来吸引观众和粉丝。如图2-33所示，为斗鱼APP"发现"页的直

播和视频内容浏览页面。

图 2-33　直播和视频内容浏览页面

▶ 018　YY 直播引流

　　YY 直播是国内最大的全民娱乐直播平台，注册用户超过 10 亿人次，月活跃用户达到 1.22 亿。YY 直播最初是由通信工具 YY 语音发展而来的，目前可为用户提供游戏、体育、电视等多种内容的视频直播观看与分享服务。

　　运营者可以通过 YY 开播工具实现一键直播。如图 2-34 所示，为 YY 开播工具的官网下载页面。

图 2-34　YY 开播工具的官网下载页面

当然，运营者也可以通过下载 YY 手机端来进行直播。如图 2-35 所示，为 YY 开播指南和开始直播界面。

图 2-35　YY 开播指南和开始直播界面

▶ 019 企鹅电竞引流

企鹅电竞是腾讯旗下最大的移动电竞内容平台，可为玩家和用户提供一站式的移动电竞服务。它整合了腾讯网、QQ 手游、腾讯互娱等多方面的资源，聚集了大量的人气游戏主播，不仅有手游赛事、直播、视频等多次元内容，还有丰富的电竞资讯信息，集职业竞赛、视频直播、礼包分享等功能于一身。

企鹅电竞平台的核心优势主要体现在以下 3 个方面，如图 2-36 所示。

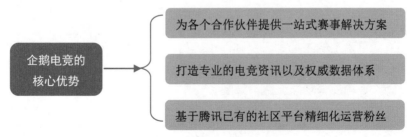

图 2-36　企鹅电竞的核心优势

　　如果运营者的短视频账号定位是游戏，那么企鹅电竞是一个绝佳的引流场所，运营者可以通过把自己的作品上传到企鹅电竞平台来吸引流量，也可以通过游戏直播来吸引观众。当然，如果你的游戏水平足够高超，还可以参加官方组织的各级比赛，获得荣誉和奖金，提高自己的曝光度和知名度。

　　如图 2-37 所示，为绝地求生官方赛事直播和 LPL 夏季赛主舞台直播界面。

图 2-37　绝地求生官方赛事直播和 LPL 夏季赛主舞台直播界面

▶ 020 映客直播引流

　　映客直播是一款移动端的直播平台，它定位于社交，主要为用户提供直播互动、聊天交友等服务。2016 年 11 月，映客直播荣获中国泛娱乐指数盛典"中国文娱创新企业榜"第 30 名。2018 年 7 月，映客在港交所上市，成为港交所娱乐直播的第一股。

　　映客直播平台上的主播大多是帅哥和美女，如果运营者拥有较高的颜值，则可以利用自己的颜值来为短视频账号引流，还可以通过其 APP 上"交友"界面的"搭讪""私聊"等功能来获取流量，如图 2-38 所示。

　　除了直播和交友之外，还可以通过"关注"界面的"动态"功能来引流，可以查看别人发表的动态，并点赞和评论，也可以自己发表动态，这有点类似于 QQ 空间说说和微信朋友圈。如图 2-39 所示，为映客直播 APP 的动态发布界面，动态

还可以同步转发到朋友圈、QQ 和微信好友、QQ 空间。

图 2-38　通过搭讪、私聊获取流量

图 2-39　映客直播 APP 动态发布界面

▶ 021　花椒直播引流

花椒直播是一个强社交属性的移动直播平台，花椒直播的内容涵盖音乐、舞蹈、
脱口秀、户外等多个领域。2016 年 6 月，花椒 VR 专区正式上线，成为全球首个

VR 直播平台，开启移动直播 VR 时代。

　　花椒直播 APP 的活跃用户基数非常大，这得益于其独特的软件特色，具有萌脸技术、变脸、美颜等多种功能，此外还支持直播视频回放、省流量观看、云存储。运营者可以在花椒直播平台上以开直播、上传图片、拍摄视频、发布动态等方式来吸引流量，如图 2-40 所示。

图 2-40　花椒直播的内容发布入口

▶ 022　一直播引流

　　一直播是"一下"科技在 2016 年 5 月推出的一款娱乐直播互动 APP，2018 年 10 月，一直播正式并入新浪微博。一直播是一个聚集热门明星、美女帅哥、人气网红的手机直播社交平台，有才艺、脱口秀、游戏、种草等多个直播分类，如图 2-41 所示。运营者可以在一直播 APP 上发起直播来为短视频账号引流。

图 2-41　一直播 APP 的内容分类

第3章

搜索引流：
优化排名、增加浏览量

在互联网时代，搜索引擎优化所带来的流量增长是巨大的，搜索引擎优化不仅能增加网站的浏览量，也可以利用它来为短视频账号引流。本章主要介绍短视频的搜索引流方法，通过优化排名增加短视频的浏览量。

▶ 023 关键字优化

短视频运营者可以采用4种方式进行关键词优化，具体内容如下所述。

▶ 1. 关键字排名优化

在微信的"搜一搜"模块中，可以搜朋友圈、文章、公众号、小程序、音乐、表情等内容，当然也可以搜短视频。所以，运营者如果想让自己的短视频作品在微信"搜一搜"中被用户搜索到，那就要对短视频的标题进行优化，以提升短视频的排名和曝光度。

所谓关键字排名优化就是短视频标题中要含有用户搜索的关键词，例如，做电影解说的短视频，标题中一定要含有"电影解说"这几个关键字，这样视频才有可能被用户搜索到，如图3-1所示。

图 3-1　视频标题中含有搜索关键词

从图3-1中我们可以看出，系统检测到的不仅仅是标题中有关键字信息的视频，还包括运营者的账号名称、微信公众号文章。这就说明只要含有关键字的信息都可以被系统搜索到，所以运营者要在一切可以利用的地方添加可能被用户搜索的关键字。

▶ 2. 预测关键词

许多关键词都会随着时间的变化而发生变化，运营者学会关键词的预测相当重

要，下面笔者从两个方面分析介绍如何预测关键词。

1）预测季节性关键词

关键词的季节性波动比较稳定，主要体现在季节和节日两个方面，如服装产品的季节关键词包含四季名称，如春装、夏装等；节日关键词包含节日名称，如春节服装、圣诞装等。

季节性的关键词预测还是比较容易的，运营者除了可以从季节和节日名称上进行预测，还可以从以下几方面进行预测，如图3-2所示。

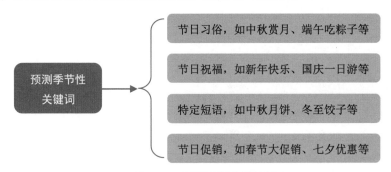

图3-2 预测季节性关键词

2）预测社会热点关键词

社会热点新闻是人们关注的重点，当社会新闻出现后，会出现一大波新的关键词，搜索量高的关键词就叫热点关键词。因此，运营者不仅要关注社会新闻，还要会预测热点，抢占最有利的时间预测出热点关键词。下面笔者介绍一些预测热点关键词的方法，如图3-3所示。

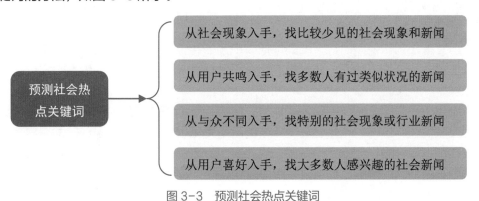

图3-3 预测社会热点关键词

3. 热门关键词优化

热门与热点不同，热门是表示关键词已经出来，并且其本身具有较高的搜索量，主要在于关键词的选择，不需要运营者预测。运营者可以根据这些热词来创作短视频内容，或者在视频的标题或其他地方嵌入热词来提高视频的搜索率。那么，热门

关键词如何选择，下面笔者进行分析，如图 3-4 所示。

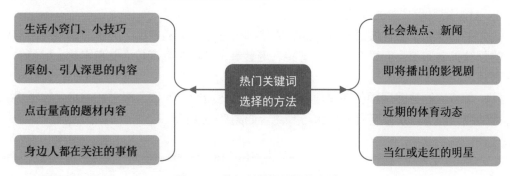

图 3-4　热门关键词选择的方法

4．关键词频率优化

增加关键词出现的频率也是一种提高短视频搜索排名的不错的方法。就算使用了大量的关键词，视频的搜索排名却因为播放量等其他因素而没有排在最前，但大量的关键词也会第一时间吸引到依据关键词搜索视频的用户的注意力，让其在感觉上就更倾向于选择关键词出现次数多的视频。

另外，关键词的精准程度是影响短视频搜索率和点击率的重要因素，所以在选取关键词并增加其使用频率之前，运营者还需要判断所选取的关键词与视频的内容是否具有相关性。

只有当关键词与视频具有一定联系时，才有可能对视频的搜索排名起到切实的作用。对此，运营者可以从短视频的标题和视频简介这两个方面入手，通过精准关键词的选择直接命中用户的痛点。接下来，笔者将就这两方面内容进行具体介绍。

1）标题中关键词的精准度

运营者在创作视频时应该准确地把握视频的定位，让搜索的用户一眼就能判断视频的相关性，而不能靠一些没有实际关联的热词吸引用户眼球。对视频定位的准确描述是一个关键点。

比如，一个美食制作的短视频账号，却因为近期美妆元素的流行，转而上传大量的美妆视频，这样做不仅会降低账号的垂直度和权重，而且会误导搜索用户，不仅难以获得提升短视频排名的效果，而且吸引过来的流量也不是精准粉丝。所以，运营者在短视频运营的过程中要保持垂直定位和关键词的精准度。

2）视频简介中关键词的精准度

视频简介中关键词的精准程度也能影响到短视频的搜索率，关键词在视频简介中出现的频率与排名有一定的相关性。因此，运营者要尽可能在视频简介中增加关键词的出现次数，以提升短视频的排名。

对于关键词使用频率高的短视频作品，会让人产生一种感觉，那就是这个视频和要搜索的内容匹配程度很高，自然而然就会优先选择点击观看该视频，从而达到

提升视频播放量的引流目的。

▶ 024 内容优化

短视频的内容制作是运营者可以优化的环节，那么内容可以进行哪些优化呢？下面笔者就来进行介绍。

1. 标题优化

内容的关键就在于关键词的搜索，标题中含有的关键词标签是内容优化的重要因素，笔者在前面介绍了有关标题的一些内容，下面主要介绍短视频标题优化需要注意的几点，如图3-5所示。

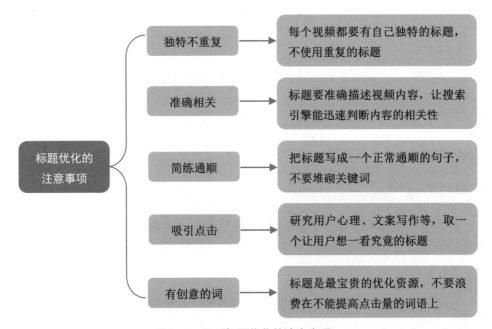

图3-5 页面标题优化的注意事项

2. 字幕优化

用户在观看短视频的时候，有字幕和无字幕的观看体验是有非常大的区别的，尤其是对于那种非中文的短视频来说更是如此，因为对于普通人来说，他们不可能听得懂国外的语言，这时就需要借助字幕翻译来了解视频内容中所表达的意思。

即便是普通话或者方言的短视频，我们也最好给短视频加上字幕。现如今很多短视频创作者都意识到了这一点，他们通过给视频加上字幕来提高短视频作品的质量。字幕还有一个好处，就是当视频中人物说话的语速过快时，字幕可以防止观众

忽略掉视频中的重要信息。

制作视频字幕的软件和平台有很多，笔者在这里给大家推荐一个比较不错的在线制作视频字幕的网站平台——绘影字幕。如图 3-6 所示，为绘影字幕官网。

图 3-6　绘影字幕官网

▶ 025　链接优化

前面笔者介绍了短视频关键字优化和内容优化的相关知识，接下来笔者主要讲解有关短视频链接优化的内容。

1. 遵循原创

运营者想要用外部链接进行引流，首先需要了解外部链接的原则，并遵循这样的原则，下面进行详细介绍。

1）难度和价值成正比

外部链接获取的难度越大，其价值也越大，运营者想要获取权重高的外部链接，需要花费很长时间，获得好的外部链接更是要下一番功夫。

2）内容才是根本

链接不能使短视频产生内容，高质量的内容才有可能获得高质量的链接，视频只有给用户提供价值，这样的链接才是高质量的链接。

2. 友情链接

友情链接是外部链接最简单的链接形式，是指对双方的流量和搜索排名都能有

帮助的链接，通常被人们称为交换链接。下面进行具体介绍。

1）友情链接的常见形式

友情链接最常见的形式有以下两种，如图 3-7 所示。

友情链接的
常见形式

开设专门用于交换友情链接的部分，可以按类型的不同进行分类，从而形成一个小型的网站目录

在页面上留出友情链接的位置，将友情链接直接加在内容页面上，使友情链接成为页面中的一部分

图 3-7　友情链接的常见形式

友情链接常位于网站的底部，如图 3-8 所示。运营者通常可以利用友情链接来为自己的网站增加浏览量。

图 3-8　网站底部的友情链接

2）利用友情链接为短视频引流

运营者可以将自己的短视频网址链接作为友情链接或锚文本形式，请求第三方网站收录。通过交换友情链接，一方面可以提升网站关键词的排名和网页的权重，增加网站的曝光度和流量。另一方面，运营者利用友情链接将网站的流量吸引到自己的短视频作品页面中，可以增加视频的点击率和播放量，从而达到引流的目的。

3. 链接诱饵

随着搜索引擎优化的对象越来越多，要获得外部链接变得越来越难。目前，比较有效并能快速获得链接的方法，当属链接诱饵了。链接诱饵主要是从内容入手，经过精心设计和制作，创建有趣、实用、吸引眼球的内容来吸引外部链接。

通常，通过链接诱饵获得的外部链接，都符合好的链接标准。下面笔者进行具体介绍。

1）制作链接诱饵

链接诱饵最主要的还是内容要有创意，因此，暂时还没有统一的标准和适用于所有链接的模式。在制作链接诱饵时，需要注意以下几点。

● 链接诱饵的目标对象一般都是拥有网站的站长、博主和社会媒体网站上活跃的用户，不是普通的网民。所以，制作链接诱饵需要研究目标对象的需求。

● 要坚持制作和积累链接，因为并不是每一个链接诱饵都能够成功。

● 链接诱饵的主要目的是吸引目标对象的注意，所以应该去掉诱饵页面中的所有广告性质的内容。

2）链接诱饵的种类

链接诱饵有很多种类，搜索引擎优化可以根据诱饵的种类来思考吸引链接的诱饵方法，如图 3-9 所示。

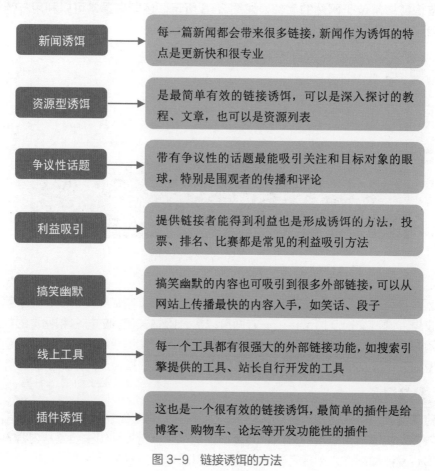

图 3-9　链接诱饵的方法

▶ 026 策略优化

搜索引擎优化是一项很重要的工作，一旦开始就不能中途随便停止。在优化中，对搜索效果的监测是很重要的一个步骤，它能总结出这一次优化的效果，还能为下一次优化提供经验。因此，运营者在进行搜索引擎优化时，监测和改进是不能少的优化步骤。下面笔者进行分析和介绍。

➤ 1. 流量分析工具

流量数据的监测主要需要借助流量分析软件，下面笔者介绍主要的流量分析工具，共有两种。

1）基于在页面上插入统计代码

在整个网站的页面或需要统计的页面上插进一段统计代码，一般来说，站长都会用 JavaScript 代码，监测过程如图 3-10 所示。

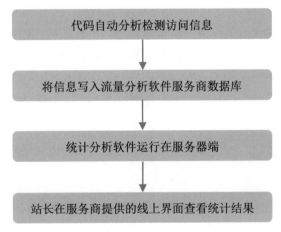

图 3-10　统计代码监测的过程

值得推荐的统计代码监测软件有 Google Analytics、Omniture、量子恒道、51yes、我要啦、CNZZ、百度统计等。

2）基于对原始日志文件进行分析

基于对原始日志文件进行分析的软件主要是将日志文件作为输入，直接统计日志中的信息，此类软件有装在服务器上的，也有运行在计算机上的。

● 　装在服务器上的软件包括 Webalizer、AWStats 以及 Analog。

● 　运行在计算机桌面的软件有 Azure Web Log analyzer。

这两种流量分析软件，都有各自的优缺点，一般来说，统计代码比分析日志信息软件更简单易用，但有的浏览器不支持 JavaScript 脚本或网速慢，容易使统计

代码的数据不准确，而分析日志信息软件需要留下日志的记录才能进行分析，有时用户访问页面可能不会在日志上留下信息。

▶ 2. 发现新关键词

流量分析是发现新关键词的一种有效途径，大多数运营者在进行流量分析时，都可以发现自己没有想到过的搜索词，也许有的搜索词与视频内容并不相符，但是更多的是与视频内容有相关性、以前没有发现过的关键词。若把这些关键词输入关键词研究工具中，就可以生出其他相关的关键词，运营者可以根据产生的关键词创作短视频内容，吸引搜索此类关键词的用户流量。

需要注意的是，在流量分析中发现的新关键词，其能不能进行转化是关注的重点，关键词的转化率高低与视频内容的相关度有关，因此要拥有转化率高的关键词可以使用以下方法。

- 改进和完善短视频的内容。
- 将关键词分配到匹配度最高的视频上。

▶ 3. 搜索流量

百度和谷歌是两大受关注最高的搜索引擎，一般国内用百度的人比较多，在国外用谷歌的人比较多。除了这两大搜索引擎之外，还有一些其他优秀的搜索引擎，例如搜狗、好搜（360搜索）、必应等。

如图3-11所示，为百度搜索引擎官网页面。

图3-11　百度搜索引擎官网页面

这些搜索引擎平台的用户基数是非常巨大的，运营者应该利用搜索引擎优化技术来提升自己的网站页面在搜索引擎中的排名，进而提高短视频的点击量和播放量，用优质的短视频内容赢得用户的关注。

▶ 027 排名优化

影响短视频搜索排名的原因有很多，比如视频标题的关键词、播放量、评论数和发布时间等。运营者在了解了影响自己短视频搜索排名的因素后，还需要找出优化短视频搜索排名的方法。下面笔者进行分析介绍。

1. 微信"搜一搜"

2019 年 12 月，微信搜索正式更名为微信"搜一搜"，搜索能力全面升级。用户可通过搜索关键词获得文章、公众号、小程序、音乐、朋友圈等几十种信息内容，此外还接入了知乎、豆瓣、ZAKER 等多种平台的内容信息资源。

如图 3-12 所示，为微信"搜一搜"页面。

图 3-12 微信"搜一搜"页面

用户在微信"搜一搜"中搜索到的短视频都是来自公众号或者公众号文章中的视频，所以运营者如果想要通过微信搜一搜来为自己的短视频引流，那可以将自己的短视频发布到公众号或嵌入公众号文章中，同时标题中应含有用户搜索的关键词。

2. 平台收录入口

平台收录入口的优化主要指运营者将自己的短视频作品发表在其他平台上，以接入更多入口的方法，扩大短视频的传播范围和力度。一般来说，运营者除了短视频平台、微信"搜一搜"之外，还可以利用新媒体平台来推广短视频，比如今日头条、百家号、大鱼号、企鹅号等。

3. 公众号取名技巧

前面笔者说过，微信"搜一搜"中搜索到的短视频都来源于微信公众号或其公

众号文章中。因此，运营者如果是专门在公众号上发表短视频作品，那就要注意公众号的取名技巧，公众号的名称最好与其他平台的账号名称保持一致，这样不仅有利于增强用户的 IP 记忆点，还有利于公众号或短视频的搜索排名。

例如，电影解说类的短视频运营者"谷阿莫"，他的公众号名称与他在其他平台的账号保持一致。不仅如此，他每个短视频作品标题上都带有"谷阿莫"的关键字，这样就便于用户很容易搜索到他的短视频，也因此吸引了一大批微信粉丝。

如图 3-13 所示，为在微信"搜一搜"中搜索到的谷阿莫短视频作品。

图 3-13　"谷阿莫"的短视频作品

用户搜索公众号，主要是直接使用关键词进行搜索，因此，公众号的名称要在直观上给用户一种能够满足其需求的感受。那么，运营者如何取一个在直观感受上就能够吸引用户眼球的名称呢？下面从体现领域特征、满足用户需求和恰当的组合这 3 个方面以图解的形式分析介绍，如图 3-14 所示。

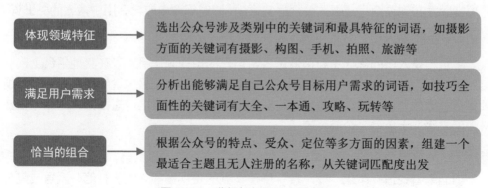

图 3-14　分析如何取公众号名称

4. 公众号的视频标题

公众号的视频要想吸引读者的注意力，标题最重要，由于用户搜索是直接用关键词搜索，可见标题中最重要的是关键词。下面笔者从标题的关键词热度、关键词次数和关键词主题这3个方面以图解的形式分析介绍，如图3-15所示。

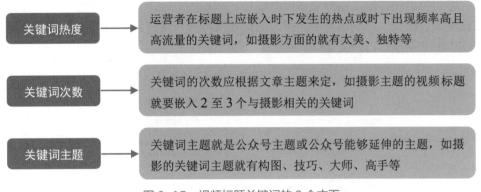

关键词热度	→	运营者在标题上应嵌入时下发生的热点或时下出现频率高且高流量的关键词，如摄影方面的就有太美、独特等
关键词次数	→	关键词的次数应根据文章主题来定，如摄影主题的视频标题就要嵌入2至3个与摄影相关的关键词
关键词主题	→	关键词主题就是公众号主题或公众号能够延伸的主题，如摄影的关键词主题就有构图、技巧、大师、高手等

图3-15 视频标题关键词的3个方面

专家提醒

运营者要学会举一反三，将取名的方法熟练运用。如果运营者公众号视频的标题取好了，在其他平台上发表公众号视频时，可以采用已有的视频标题。

5. 品牌形象

品牌运营者在销售产品时总是强调要建立品牌形象，扩大品牌影响力，而大多数普通运营者也会强调要建立品牌形象，可见建立品牌形象对运营者营销的重要性。笔者发现，一个好的品牌或口碑优秀的品牌，用户都愿意主动去搜索其产品。因此，品牌形象也可以作为运营者的流量入口。

运营微信公众号也一样，建立自己的品牌形象有利于增加粉丝和增加粉丝黏性，那么运营者如何建立品牌形象呢？主要有以下3种方法，如图3-16所示。

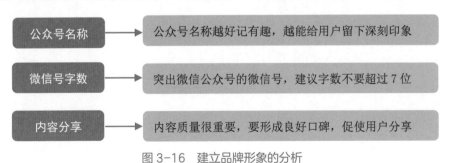

公众号名称	→	公众号名称越好记有趣，越能给用户留下深刻印象
微信号字数	→	突出微信公众号的微信号，建议字数不要超过7位
内容分享	→	内容质量很重要，要形成良好口碑，促使用户分享

图3-16 建立品牌形象的分析

其实，建立品牌形象最重要的因素还是公众号短视频质量，用户只有看到了有质量的内容，才会主动去分享，形成病毒式传播，运营者一味地注重分享和推广不利于公众号短视频的长久发展。

6. 粉丝黏性

增强粉丝黏性就是培养更多活跃粉丝，获取粉丝经济，粉丝黏性越大，流量入口就越大。在公众号的运营中，举办活动是最能提升用户黏性的方法，也是最直接的推广引流的技巧，如图 3-17 所示。

图 3-17　公众号举办活动

第4章

腾讯系列：
依托社交平台引流

在腾讯平台中，微信与QQ是当今很热门的平台，是营销人员常用的营销工具，引流方式也各有特色。本章主要介绍微信和QQ以及腾讯其他系列平台的短视频引流方法。

▶ 028 个人微信引流

　　微信的用途很多，它不仅可以用来聊天、交友和玩游戏等，还可以用来做营销、建立公众号、拓展人脉以及管理资源。如何利用个人微信来为短视频引流，是很多运营者需要考虑的问题。

　　现如今，微信的用户数量是十分巨大的，可能会有人不用 QQ，但没有人不用微信，微信已然成为我们日常生活中的一部分，其活跃用户数量甚至已经赶超了 QQ。面对如此庞大的用户流量，我们如何将微信平台的流量引流到自己的短视频账号中，为自己的短视频账号涨粉呢？下面笔者进行详细介绍。

➜ 1. "通讯录"引流

　　每个人的微信中都有一定数量的微信好友，这些好友是我们长时间积累的宝贵人脉和流量资源。在这个以微信为主要社交平台的时代，微信通讯录就相当于人的社会关系的一个缩影，它是人的各种社会关系的具体表现，里面有亲人、好友、同学、领导、同事、客户等，小的通讯录有几十个人，基本上都有上百个人，就以笔者的通讯录为例，目前就有 500 多人，如图 4-1 所示，人际关系如果发达的，估计有上千人。

图 4-1　微信通讯录好友

　　特别是使用同一个微信越久的人，里面储存的人脉资源就越多。俗话说：创业需要第一桶金，而在如今人气就是财气的网络时代，我们需要第一桶"人气"，而最好的人气资源就是我们的微信通讯录。

　　运营者可以在短视频平台上将视频作品分享给微信好友，以达到引流的目的。

那具体该怎么做呢？下面笔者就以抖音平台为例进行讲解。

步骤 01 打开抖音APP，❶在短视频播放页面点击"分享"按钮，如图4-2所示。然后弹出分享界面，❷点击"微信好友"按钮，如图4-3所示。

图4-2　点击"分享"按钮

图4-3　点击"微信好友"按钮

步骤 02 自动弹出"微信好友分享"弹窗，点击"复制口令发给好友"按钮，如图4-4所示，就会自动跳转到微信。接着选择一位好友，发送粘贴的口令即可，如图4-5所示。

图4-4　点击"复制口令发给好友"按钮

图4-5　将口令发送给好友

2. "附近的人"引流

在微信的"发现"页面中，有一个十分有趣的功能，叫作"附近的人"。它可以定位你当前的位置，并且自动搜索周围同样也开启了这个功能的微信用户，继而可以向其打招呼，请求添加其为微信好友。

下面介绍通过"附近的人"添加微信好友的操作方法。

步骤 01 在登录微信之后，进入"发现"界面，❶点击"附近的人"按钮，如图 4-6 所示；❷点击一位用户的微信号，如图 4-7 所示。

图 4-6　点击"附近的人"按钮　　　　图 4-7　点击微信号

步骤 02 进入其微信资料界面，❶点击"打招呼"按钮，如图 4-8 所示，进入"打招呼"界面；❷编辑说话内容；❸点击"发送"按钮，如图 4-9 所示。

图 4-8　点击"打招呼"按钮　　　　图 4-9　点击"发送"按钮

运营者在添加其为好友之后，可以向他（她）发送和分享自己的短视频作品，如果他（她）觉得你的作品不错，便会关注你的短视频账号。

3. "摇一摇"引流

除了"附近的人"之外，运营者还可以通过"摇一摇"来添加好友，增加流量来源。下面介绍通过"摇一摇"功能添加微信好友的操作方法。

步骤 01 打开微信"发现"界面，点击"摇一摇"按钮，如图4-10所示。

步骤 02 进入"摇一摇"界面，如图4-11所示。

图4-10　点击"摇一摇"按钮 　　　　图4-11　"摇一摇"界面

步骤 03 进入界面后晃动手机，❶点击匹配到的微信号，如图4-12所示，进入资料界面；❷点击"打招呼"按钮，如图4-13所示。

图4-12　点击微信号 　　　　　图4-13　点击"打招呼"按钮

4. "扫一扫"引流

"扫一扫"功能非常的实用，当我们在拓展客户时，随时随地都可以通过"扫一扫"功能添加对方为好友。下面介绍通过微信"扫一扫"功能添加好友的操作方法。

步骤 01 进入微信，❶点击右上角的⊕按钮；❷在弹出的列表框中选择"扫一扫"选项，如图 4-14 所示，进入扫码界面；❸对准二维码名片进行扫描，如图 4-15 所示。

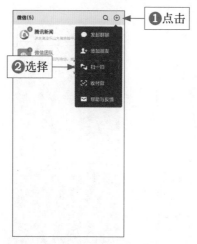

图 4-14　选择"扫一扫"选项　　　　图 4-15　扫描二维码

步骤 02 稍后将显示二维码读取的微信资料，❶点击"添加到通讯录"按钮，如图 4-16 所示；❷点击"发送"按钮，添加朋友申请，如图 4-17 所示。

图 4-16　点击"添加到通讯录"按钮　　图 4-17　点击"发送"按钮添加朋友申请

5. 微信昵称引流

我们在刚注册微信的时候，系统都会要求你设置一个微信昵称，微信昵称就相当于一个人的名字，是为了方便别人更好地记住你。运营者可以将自己的微信昵称设置成短视频账号的名称，这样能够加深好友印象，便于搜索和记忆。

6. 微信头像引流

一个好的微信头像能够让受众眼前一亮，吸引受众的眼球和注意力。所以，对于运营者来说，设计一个与众不同、充满特色的个人头像也是必不可少的，微信头像图片的选择也有一定的要求和规范，如图 4-18 所示。

图 4-18　微信头像图片的要求

运营者如果想通过微信头像给短视频账号引流，可以将短视频账号的 ID 加入到头像图片中。这样，好友在点击你的微信头像查看图片时就可以看到，进而可能去关注你的短视频账号。

7. 微信号引流

以前，微信账号只能修改 1 次，如今在最新的微信版本中，微信号可以一年修改 1 次了，修改微信号需要满足两个条件，如图 4-19 所示。

图 4-19　修改微信号时需要满足的条件

微信号是他人添加我们微信好友的方式之一，所以我们在设置微信号的时候，要注意以下几点事项，如图4-20所示。

图4-20　设置微信号的注意事项

在利用微信号给短视频引流时，我们可以将微信号设置成短视频账号的ID，如抖音号、快手号（前提是一年内未修改过微信号）。这样好友在短视频平台上搜索此ID就可以搜到你的短视频账号，如图4-21所示。

图4-21　将微信号设置成抖音号

8. 微信个性签名引流

个性签名是在微信个人账号里展示自己、介绍自己的重要区域，在受众添加你的时候，独特的个性签名可以激发受众对你的兴趣和好奇心。所以，运营者要充分利用个性签名来进行首次营销。

在编写个性签名的时候，语言应言简意赅，不要太过冗长。同时，要有自己独有的特色，打造差异化。

运营者可以在个性签名中编辑自己的短视频引流的内容，如"请大家关注我的抖音号"等。这样，当别人添加你为好友时或者好友查看你的微信个人信息时便可以看到，如图4-22所示。

图4-22　通过微信个性签名引流

▶ 029 微信群引流

微信群是微信流量的又一来源，一个微信群的人员上限是 500 人，如果运营者把自己的短视频分享到多个微信群，那么就可能会有几千个人看到，这种推广效果比分享给单个好友而言效率更高。

所以，运营者平时要多加一些微信群，最好是加入短视频内容相关的群，这样吸引到短视频账号的粉丝就会更加精准。如图 4-23 所示，为在微信群中分享的短视频作品案例。

图4-23　在微信群中分享短视频

▶ 030 微信公众号引流

　　微信公众号是很多自媒体人、商家、企业都在运营的一个平台，微信公众平台的账号分类一共有4种，如图4-24所示。

图4-24　公众号的账号分类

　　运营者可以根据自己的实际情况选择公众号的注册类型，公众号的内容输出形式多种多样，既可以发布图文，也可以发布视频。所以，运营者可以利用微信公众号为自己的短视频作品引流。

　　例如，公众号"无聊科技"就是一个专门发布手机发布会解说、手机产品测评类短视频的账号。他的视频内容语言幽默风趣，分析独到，深受众多粉丝的喜爱。如图4-25所示，为"无聊科技"公众号及其短视频作品。

图4-25　公众号"无聊科技"及其短视频作品

除此之外，"无聊科技"的运营者还通过其他公众号推荐的方式为自己的账号引流，增加公众号的粉丝，如图4-26所示。

图4-26　通过其他公众号推荐引流

当然，对于许多微信公众号运营者来说，通过网站来为微信公众号增加粉丝也是常用的方法之一，如图4-27所示。如果网站的访问量和注册用户足够多的话，对于公众号粉丝增长的帮助是非常大的。

图4-27　通过网站为公众号吸粉

最后一种办法是利用图片水印给公众号引流，我们可以在图片上加上公众号名称的水印，然后通过分享图片达到引流的目的，如图4-28所示。

图 4-28　给图片添加公众号水印

▶ 031　微信小程序引流

微信小程序是一种不需要下载安装就可以使用的应用，它解决了用户应用安装太多而占内存的问题。如今，微信小程序发展迅速，应用数量超过了 100 多万个，覆盖了 200 多个细分行业领域，日活跃用户超过 4 亿，为社会增加了大量的就业机会。微信小程序可以实现消息通知、线下扫码、公众号关联等 7 大功能，给那些优质的服务商家、企业提供了一个开放平台。

由于小程序具有"随时可用，用完即走"的特点，所以对于 APP 应用而言方便很多。运营者可以在短视频平台的小程序中发表短视频作品来吸引用户。如图 4-29 所示，为快手短视频小程序的页面。

图 4-29　快手短视频小程序页面

▶ 032 微信朋友圈引流

　　微信朋友圈向来是营销人员推广引流的必争之地，我们经常可以看到好友在朋友圈中发的各种广告。在朋友圈引流的好处，就是你只要发布朋友圈动态，没有屏蔽你的微信好友就都可以看到，甚至你还可以设置"允许陌生人查看十条朋友圈"。这样，即使对方没有加你，在搜索你的微信号时也可以查看你的部分朋友圈动态，如图4-30所示。

图4-30　设置"允许陌生人查看十条朋友圈"功能

　　运营者可以在朋友圈分享自己的短视频作品或短视频账号ID来引流。如图4-31所示，为在朋友圈分享的抖音短视频作品和抖音号案例。

图4-31　在朋友圈分享抖音短视频和抖音号

朋友圈的相册封面是朋友圈营销绝佳的广告位，因为朋友圈相册封面的区域面

积足够大，受众进入你朋友圈查看时，一眼就能够看到。所以，运营者可以在相册封面图片中加入自己的短视频账号信息来吸引微信好友关注。

▶ 033 QQ 引流

作为最早的网络通信平台，QQ平台的资源优势以及庞大的用户群，都是短视频运营者必须巩固的阵地，下面介绍利用QQ平台为短视频引流的技巧。

➔ 1. QQ 好友引流

对于"80后""90后"而言，他们最早使用的网络社交工具就是QQ，虽然它现在失去了当年的风光和势头，但是其"余威"仍然不可小视。而且，经过这么长时间的累积，我们的QQ中已经拥有了大量的好友，这对我们来说是一笔不小的流量财富。

和微信一样，我们也可以将短视频作品分享给QQ好友，将QQ联系人里面的流量吸引到自己的短视频账号中。接下来，笔者就以快手短视频为例讲解具体的分享操作步骤。

步骤 01 进入快手APP，❶在短视频播放页面点击"分享"按钮，如图4-32所示，然后弹出分享界面；❷点击分享至"QQ好友"按钮，如图4-33所示。

图 4-32　点击"分享"按钮　　图 4-33　点击"QQ好友"按钮

步骤 02 跳转到QQ"发送给"页面，选择要分享的QQ联系人，这时就会自动弹出好友分享窗口，点击"发送"按钮，如图4-34所示。最后跳转到QQ好友对话框，弹出"分享成功"提示框，如图4-35所示。分享成功之后，可以选择"返

回快手"或"留在 QQ"的选项。

图 4-34　点击"发送"按钮

图 4-35　分享成功

2. QQ 群引流

　　除了可以分享给 QQ 好友引流之外，也可以将短视频作品分享到 QQ 群引流。如图 4-36 所示，为在 QQ 群分享短视频的案例。

图 4-36　在 QQ 群中分享短视频

QQ 群和微信群不同，微信群的成员上限一律是 500 人，而 QQ 群的群规模

是有等级的，最小群 200 人，最高群 2000 人（不包括付费的 3000 人的群），也就意味着如果将短视频分享到那些群规模在 500 人以上的 QQ 群，那么将会被更多的 QQ 用户看到，在转化率相对稳定的前提下，推广的用户基数越大，所吸引的粉丝就越多。所以，我们要尽量多加一些群，以此来扩大自己的流量来源。

我们可以查找和短视频类型、内容有关的 QQ 群，以吸引精准的粉丝用户。例如，做动漫内容短视频的运营者可以查找二次元类型的 QQ 群；做游戏内容短视频的运营者可以查找游戏交流的 QQ 群；发运动体育内容短视频的运营者可以查找健身交流的 QQ 群。如图 4-37 所示，为手机 QQ "找群"页面。

图 4-37　手机 QQ "找群"页面

除了查找加入别的 QQ 群之外，运营者也可以通过创建群聊引流。不同的 QQ 号等级不同，所拥有的建群资格和创建数量也有所不同。如图 4-38 所示，为笔者的 QQ 账号等级所拥有的建群数量。

图 4-38　建群资格页面

在创建 QQ 群为短视频引流时，笔者建议大家可以通过采用 QQ 群排名优化软件提升 QQ 群排名的方式吸引流量，这种方式的引流效果是非常明显的，只要关键词设置得好，吸引过来的流量也比较精准。因为绝大部分 QQ 用户是根据搜索关键词来查找 QQ 群的，而 QQ 群排名优化软件的原理就是将目标用户搜索的关键词作为群名称进行优化设置，从而使 QQ 群的排名靠前，增加 QQ 群的曝光概率，这样就能吸引更多用户添加了。

说到 QQ 群排名，笔者就不得不说一下 QQ 群排名的规则了，影响 QQ 群排名的因素主要有以下两点，如图 4-39 所示。

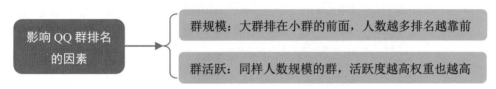

图 4-39　影响 QQ 群排名的因素

关于 QQ 群排名优化的软件有很多，这里笔者就不推荐了，大家可以自行在互联网上搜寻，不过需要注意的是小心被骗。在进行 QQ 群排名的优化时，我们要从以下这几个方面对 QQ 群进行设置，如图 4-40 所示。

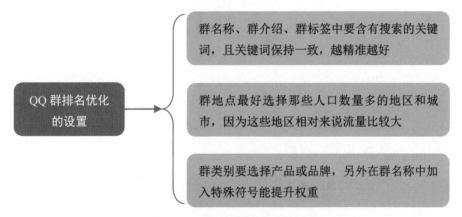

图 4-40　QQ 群排名优化的设置

接下来，我们来看一个具体的案例，下面这个名为"中国传统文化"的 QQ 群就是按照上述 QQ 群排名的设置方法来进行优化的，如图 4-41 所示。

从该 QQ 群的资料中可以看到，该群的关键词为"中国传统文化"，而且群名称、群介绍、群标签的关键词保持一致，群地点设置在了广州这样人流量巨大的一线城市，并且群分类是品牌和产品。

再加上该 QQ 群属于 2000 人的大群，群员人数也达到了 1400 人左右，平时在群内也有不少的成员积极发言、彼此交流互动，所以该群比较活跃，其权重比较

高，群排名自然也就比较靠前，如图4-42所示。

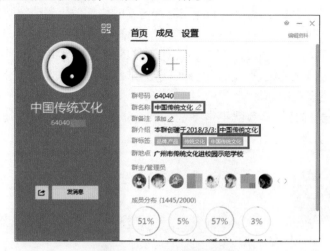

图4-41　QQ群资料设置

图4-42　"中国传统文化"的群排名

3. QQ个性名片引流

在QQ个性名片中，笔者发现有很多可以用来作为广告展示位的地方，如果能将这些地方充分利用起来，那么绝对能为短视频引流增添一大助力，下面笔者逐一进行介绍。

1）QQ个性签名

当好友在你的QQ个性名片查看你的资料和信息时，首先映入眼帘的很可能就是你的QQ个性签名，因为很多人会通过你发布的个性签名内容了解你。所以，我们可以通过编辑个性签名内容为短视频账号引流。如图4-43所示，为"编辑个签"

页面。

图 4-43 "编辑个签"页面

2）精选照片

个性名片页面有一个精选照片区域，在这里可以上传自己喜欢的照片。这个区域所占的面积比较大，是个绝佳的广告展示位，运营者可以将自己的短视频账号ID 加入到上传的照片中，这样 QQ 好友就能看到你的短视频引流信息。

3）个性标签

在精选照片区域下面是个性标签区域，运营者可以通过添加自定义标签为短视频账号引流。但是，自定义标签最多不能超过 8 个字，所以短视频 ID 应尽量设置得简短一些。如图 4-44 所示，为自定义标签添加页面。

图 4-44 自定义标签添加页面

4）校园扩列资料

校园扩列资料是手机 QQ 新推出的一个社交功能，扩列顾名思义就是增加好友的意思，而扩列宣言的作用就是吸引 QQ 用户添加你为好友，别出心裁的扩列宣言能够使很多 QQ 用户对你产生好奇心理，从而激发他们加好友进一步了解的欲望。

运营者可以在扩列宣言中编辑短视频账号的引流信息，从而将QQ平台上的流量引导到你的短视频账号上去，如图4-45所示。

图4-45　通过扩列宣言引流

5）随心贴

在手机QQ个性名片底部有个随心贴区域，它就相当于一个便签，我们可以在上面编辑对自己或别人想说的话来引流，如图4-46所示。

图4-46　通过随心贴引流

6）个人说明

在QQ个人资料信息里面有个"个人说明"信息的填写，QQ好友或新加的好友一般会通过你的QQ资料信息了解你。所以，运营者可以在"个人说明"里面编辑短视频账号信息来引流，如图4-47所示。

图 4-47 通过个人说明引流

4. QQ 空间引流

QQ 空间是我们发表自己观点想法、分享生活动态的地方，自 2005 年推出以来受到广大用户的喜爱。绝大多数人有查看别人 QQ 空间的习惯，通过 QQ 空间的动态了解他人。只要没有设置空间权限，不管是否为你的好友，都可以访问你的 QQ 空间。所以，运营者可以充分利用 QQ 空间的各种功能为短视频引流。下面，笔者就来逐一介绍。

1）说说

QQ 空间的"说说"是我们最常用的功能，也是 QQ 好友查看得最多的内容，运营者可以通过发表说说为短视频账号引流，如图 4-48 所示。

图 4-48 通过发表说说引流

2）日志

除了发表说说以外，运营者还可以通过发表日志引流。如图 4-49 所示，为

QQ 空间的日志编辑页面。

图 4-49　QQ 空间的日志编辑页面

3）相册

空间相册是用来上传和储存说说图片的地方，运营者可以在上传的图片中加入短视频的账号信息引流。另外在手机 QQ 中，已将上传照片和上传视频的功能高度整合，所以运营者还可以将短视频作品上传到 QQ 空间上引流。

4）留言

以前，我们经常关注关系比较好的 QQ 好友的空间，并在他（她）的空间留言，通过这样的互动增进彼此之间的感情和关系。运营者可以通过给 QQ 好友留言将其引流到短视频账号上。如图 4-50 所示，为 QQ 空间留言板编辑页面。

图 4-50　QQ 空间留言板编辑页面

5）直播

在手机 QQ 中，运营者还可以通过在 QQ 空间开直播引流。如图 4-51 所示，为 QQ 空间的直播入口。

图 4-51 QQ 空间的直播入口

5. "附近"引流

QQ 的"附近"是一个给 QQ 用户提供交友、直播等功能的平台，在这个平台上面的用户会显示他（她）与自己所在地之间的距离，运营者可以借助"附近"这个功能引流。如图 4-52 所示，为"附近"功能的首页。

图 4-52 "附近"功能首页

6. 扩列引流

之前笔者提到校园扩列资料的内容，其实它也在手机 QQ "动态"页面的扩列功能模块里面。此外，我们还可以通过扩列功能模块里面的语音和匹配功能引流。如图 4-53 所示，为语音和匹配页面。

图 4-53 语音和匹配页面

7. 语音房引流

语音房和附近、扩列一样，是 QQ "动态"页面的功能模块。QQ 语音房是一个语音直播交友平台，运营者可以通过上麦开通语音房直播吸引 QQ 用户。不过，上麦需要通过手机认证和身份认证。

034　兴趣部落引流

兴趣部落是腾讯手机 QQ 在 2014 年推出的基于兴趣的公开主题社区，并将拥有共同关键词标签的 QQ 群关联起来，打造以兴趣聚合的社交生态系统。QQ 用户可以在兴趣部落中进行交流讨论，也可以加入相关联的 QQ 群进行聊天。

兴趣部落与其他以兴趣为维度的交流平台相比具有很强的社交属性，其将庞大的 QQ 用户群体根据兴趣不同分散至各个部落中，满足用户对某个兴趣话题的全面诉求，进一步增强用户黏性。兴趣部落的领域分类众多，话题内容丰富，建立起了游戏、动漫、明星等多种分类。如图 4-54 所示，为兴趣部落的部分主题分类。

图 4-54　兴趣部落的部分主题分类

运营者可以搜索和短视频内容、类型相关的部落和话题，并关注其部落，通过发表短视频、图文、问答的形式引流，也可以自己申请创建部落引流。如图 4-55 所示，为兴趣部落创建的部落类型选择页面。

图 4-55　兴趣部落创建的部落类型选择页面

运营者可以根据自己的实际需要选择创建的部落类型，然后填写部落信息、运营者信息，提交审核，等待审核即可。

▶ 035　微视引流

微视是腾讯旗下的短视频创作平台和分享社区，运营者不仅可以在微视上创作短视频，还可以将微视上的视频分享给好友或其他平台。

微视与其他短视频平台相比，具有以下特色，如图 4-56 所示。

互动视频	可以通过手势、选择等操作获得不同的结果，还可以分享给 QQ 或微信好友一起参与互动
30 秒朋友圈视频	可以将最长 30 秒的短视频同步分享到微信朋友圈
卡点模板	通过卡点模板可以使短视频的内容和配乐的节奏匹配，使短视频更具感染力
视频跟拍	首创视频跟拍功能，每个用户都可以通过跟拍来录制视频，从而降低视频拍摄的难度
歌词字幕玩法	首创歌词字幕玩法，在录制视频时可以显示背景音乐的歌词字幕，实现轻松翻唱
AI 滤镜创新	在短视频的拍摄中加入了一键美颜、美型等功能，其中美型功能是用来修饰脸型的
精选集	可以在有关联合集的视频中点击"精选集"按钮查看更多相关的视频内容
冲榜答题	可以和好友直接 PK，给用户提供更好的互动体验
视频编辑	可以剪辑明星 MV 同款效果，让短视频内容更具有明星格调
情绪表态	可以通过在画面右侧点击"表态"按钮来表明自己对短视频内容的态度
评论翻牌	可以在评论区选择 3 条用户的评论进行"翻牌"，被选中的用户评论会出现在内容页

图 4-56 微视的功能特色

运营者可以通过在微视上发布短视频作品引流，值得一提的是，微视有一个

独有的视频红包功能，这样相较于其他短视频平台而言，引流效果更加明显。
图 4-57 所示，为微视视频红包的模板页面和新手指南。

图 4-57　微视视频红包模板和新手指南

▶ 036　NOW 直播引流

　　NOW 直播是腾讯旗下全新的直播短视频社交平台，用户通过 QQ 或微信账户
登录后，即可开始直播互动。

　　运营者可以在 NOW 直播平台上开直播或者发布视频作品来引流。如图 4-58
所示，为腾讯 NOW 直播 APP 的直播和视频发布入口。

图 4-58　直播和视频发布入口

▶ 037 全民K歌引流

全民K歌是腾讯公司推出的一款K歌软件，自2014年9月上线以来受到广大网友的喜爱。全民K歌具有智能打分、专业混音、好友擂台等功能，如图4-59所示，为全民K歌APP的歌曲独唱和片段唱页面。

图4-59　全民K歌歌曲独唱和片段唱页面

运营者如果歌唱得还不错，声音也比较动听，那么就可以通过全民K歌录制翻唱歌曲作品吸引粉丝，在录制的过程中便可以留下让粉丝关注你短视频账号的语音信息，从而达到引流的目的。当然，还可以在回复听众的评论以及和粉丝互动时，让其关注你的短视频账号。

▶ 038 视频号引流

微信视频号是腾讯公司于2020年1月份内测的短视频功能，是腾讯为了紧跟时代潮流，与抖音、快手等火热的短视频社交平台一较高下而推出的一个全新的内容记录与创作平台。视频号功能的位置入口就在"发现"页内朋友圈功能模块的下方，如图4-60所示。

微信视频号的内容形式以图片、文字和视频为主，发布的图片最多不能超过9张，视频长度不能超过1分钟，而且还能带上公众号的文章链接，在手机上就可以

直接发布作品。微信视频号支持收藏、转发、点赞和评论功能，可以将优秀的作品转发给好友或发送到朋友圈进行分享。

图 4-60　微信视频号功能入口

在视频号发布优质内容可以吸引大量粉丝，下面介绍微信视频号的涨粉方法和技巧。

1. 精彩内容前置

因为视频号中的短视频内容非常丰富，所以很多用户对于浏览的短视频会比较挑剔。如果你的视频不能从一开始就吸引住他（她），那么用户很可能就会选择直接划过忽略。

针对这种情况，我们不妨采用精彩内容前置法，把一些能吸引用户目光的内容信息放在短视频的开头位置，在视频的前 3 秒就抓住用户的眼球，从而让用户产生看完短视频的兴趣。

2. 巧妙借势热点

相比于一般内容，热点内容因为拥有一定的受众基础，所以通常更容易获得大量用户的关注。视频号运营者可以根据这一点，巧妙借势热点，打造与热点相关的短视频，从而实现快速涨粉。

3. 添加多个话题

话题相当于短视频的一个标签，部分用户在观看短视频时，会将关注的重点放在短视频添加的话题上，还有部分用户会直接搜索关键词或话题。如果视频号运营者能够在视频的文字内容中添加一些话题，便能吸引部分对该话题和标签感兴趣的用户，从而起到一定的引流作用。

一般来说，视频号运营者在发布内容时多带几个话题，是为了其他用户在搜索这类内容或话题的时候，让视频号平台把你的这则内容推送给他，这样，自然也就达到了利用话题引流的目的。

如图 4-61 所示，为添加了话题的短视频内容。

图 4-61　添加话题增强视频热度

4. 利用同城推荐

　　微信视频号具有定位的功能，当用户点击视频号下方的定位图标时，该用户就可以看到所定位城市全部的视频号动态。所以只要视频号运营者添加了定位，当用户搜索相同地理位置的视频号时，你的视频号内容就会被视频号平台推荐给用户。用户点击视频下方的定位按钮，进入同城内容推荐页面，就可以浏览同城的短视频动态，如图 4-62 所示。

图 4-62　给短视频添加定位

一般视频号会推荐给用户同一城市的动态，这也不失为一个引流的好方法，所以，视频号运营者在发布内容时最好是添加自己的定位，这样能增加该视频号内容被推荐的机会。

▶ 5. 回复用户评论

那么视频号运营者如何在视频号上利用评论进行引流呢？

首先，视频号运营者可以进行自我评论，一是为了补全视频号的文案内容，二是为了在一定程度上提高评论量，因为在内容刚发布的时候看的人比较少，也不会有太多的人评论。

其次，视频号运营者最好能做到第一时间回复用户的评论。这样做的好处，一来可以让该用户觉得你对他足够重视，提高他对你的视频号的好感度，增强粉丝黏性；二来也可以从一定程度上增加该短视频的热度，让更多用户看到你发布的这条短视频。

自己评论的文案最好具有轻松幽默的文风，从抖音、快手等短视频平台的经验来看，偏幽默的评论会引起大量用户的跟风评论。

再次，运营者记住不要重复回复用户的评论，尤其是评论比较多的时候，没有办法做到全部回复。所以，一般这种情况下可以选择点赞量高的评论或问题进行回复。对于相同的问题或评论可以只回复一次，不用全部回复，如果都回复也不要用同样的文案，可以稍微改变一下。

最后，运营者在回复的时候要注意用词，对于一些敏感问题和敏感词汇，回复时能避则避，避无可避时可以采取迂回战术。如不对敏感问题作出正面的回答，也可以用一些意思相近的词汇或用谐音代替敏感词汇，尽量不引起用户的反感。

▶ 039 企鹅号引流

企鹅号是腾讯旗下的内容开放平台，为媒体、自媒体、企业、机构提供一站式内容创作运营服务，帮助其获得更多曝光和关注，扩大品牌影响力和商业变现能力，扶持优质内容的生产者，建立健康、安全的内容生态体系。

目前，企鹅号是腾讯"大内容"生态的重要入口，内容创作者生产的内容可以通过微信、QQ、腾讯新闻、天天快报、QQ浏览器等平台进行分享，实现"一点接入，全平台分享"。

在企鹅号、今日头条、百家号、大鱼号这些自媒体平台中，内容的输出形式一般是两种，一种是图文，另一种是视频。所以，运营者要想给短视频引流，可以注册一个企鹅号，然后发布自己的短视频作品，同时这些视频会被推送到腾讯的各个平台，从而产生巨大流量。

如图 4-63 所示，为腾讯内容开放平台的官网登录页面。

图 4-63　腾讯内容开放平台

企鹅号作为腾讯最大的内容开放平台，其运营制度和监督体系是比较规范和完善的。为了提供给读者更好的阅读体验，打造绿色健康的网络生态环境，腾讯出台了企鹅号视频发文规范，如图 4-64 所示。

图 4-64　企鹅号视频发文规范

所以，运营者在创作短视频内容时，一定要遵守企鹅号视频发文规范。否则，轻则限流，重则封号。同时，企鹅号支持上传竖版视频。不要将竖版视频转为横版上传，否则会影响推荐，横版视频建议时长 40 秒以上，分辨率 ≥ 1920×1080，合理时长的高清视频推荐效果更佳。

如图 4-65 所示，为竖版视频上传示例。

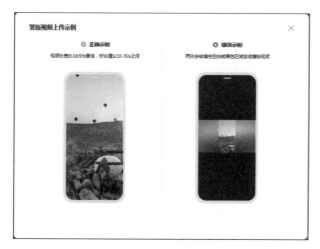

图 4-65　竖版视频上传示例

前文讲过，在企鹅号上发布的视频会被分享到腾讯的各个窗口平台。如图 4-66 所示，为推送到 QQ 看点的短视频。

图 4-66　推送到 QQ 看点的短视频

第5章

字节跳动：
用旗下系列产品引流

字节跳动是一家正在高速发展的高新技术互联网企业。目前，旗下有众多产品，如今日头条、抖音、西瓜视频、悟空问答等，每一款产品都非常热门火爆，拥有大量的用户流量。本章主要介绍利用字节跳动旗下的系列产品来为短视频引流。

▶ 040　今日头条引流

今日头条是一个通用的信息平台，致力于连接人与信息，让优质丰富的内容得到精准有效的推送，让信息为用户创造价值。如图 5-1 所示，为头条官方对自己平台的相关介绍。

图 5-1　头条官方对自己平台的相关介绍

平台庞大的用户量，为新媒体运营者吸粉、引流提供了强有力的支撑。今日头条平台本身具有以下 4 个特点。

1）个性化推荐

今日头条最大的特点是能够通过基于数据分析的推荐引擎技术，将用户的兴趣、特点、位置等多维度的数据挖掘出来，然后针对这些维度进行多元化的、个性化的内容推荐，推荐的内容多种多样，包括新闻、音乐、电影等。

举例来说，当用户通过微博、QQ 等社交账号登录今日头条时，今日头条就会通过一定的算法，在短时间内分析出使用者的兴趣爱好、位置、特点等信息。用户每次在平台上进行操作，例如阅读、搜索等，今日头条都会定时更新发送给用户的相关信息，从而实现精准的阅读内容推荐。

2）内容涵盖广

在今日头条平台上，其内容涵盖面非常之广，用户能够看见各种类型的内容，以及其他平台上推送的信息。如图 5-2 所示，为今日头条平台上内容领域的分类。而且，今日头条平台上新闻内容更新的速度非常及时，用户几分钟就可以刷新一次页面，浏览新信息。

3）分享便捷、互动性强

在今日头条推送的大部分信息中，用户都可以进行评论，各用户之间也可以进

行互动。今日头条平台为用户提供了方便快捷的信息分享功能，用户在看见自己感兴趣的信息之后，只要单击页面上的转发按钮即可将该信息分享、传播到其他平台上，例如新浪微博、微信等。

4）客户端信息资源共享

今日头条平台为了方便用户的使用，推出了 PC 客户端和手机客户端，用户只要登录自己的今日头条账户，那么在该平台上的评论或者是收藏的信息就可以自动存储起来。只要用户自己不删除，不论是在手机端还是电脑端，登录平台账号之后用户就可以查看这些信息，完全不用担心这些信息的丢失。

目前，今日头条平台主要具有以下这几个功能，如图 5-2 所示。

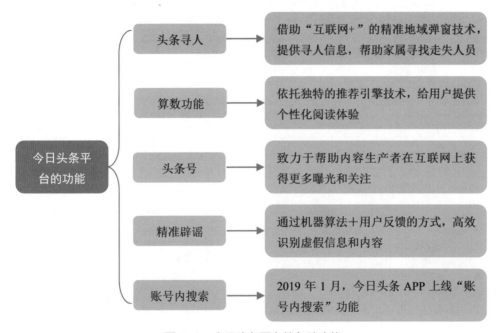

图 5-2　今日头条平台的各种功能

运营者可以在今日头条平台注册头条号，发布短视频引流。不过在此之前，笔者先带大家来了解头条号的注册流程。

步骤 01 进入头条号官网的登录注册页面，输入未被注册的手机号，单击"获取验证码"按钮，输入获取的短信验证码，然后勾选"我已阅读并同意用户协议和隐私政策"复选框，再单击"注册"按钮，如图 5-3 所示。

步骤 02 自动跳转到"选择账号类型"页面，在"个人"模块右侧单击"选择"按钮，如图 5-4 所示。

步骤 03 进入"完善账号信息"页面，输入用户名、介绍，上传头像之后，勾选"请同意《头条号用户协议》和《头条号隐私政策》"复选框，再单击"提交"按钮，

如图 5-5 所示。

图 5-3　单击"注册"按钮

图 5-4　单击"选择"按钮

图 5-5　单击"提交"按钮

步骤 04 提交之后，等待审核通过即可。当然，头条号注册成功之后，还需要完成实名认证才能发布文章或视频。

▷ **专家提醒**

需要注意的是，运营者在头条号上发布竖版视频是不享受视频收益的，所以建议大家创作横版视频。

如图 5-6 所示，为头条号的发布视频页面。

图 5-6　头条号发布视频页面

▶ 041　抖音引流

抖音短视频社交软件已经是一个发展潮流，影响力越来越大，用户也越来越多。对于抖音这个聚集大量流量的平台，运营者们怎么可能会放弃这个好的流量池。本节将介绍通过抖音短视频引流的技巧，让你的引流效果倍增，每天都能够轻松引流吸粉 1000+！

1. 原创视频，更多推荐

有短视频制作能力的运营者，原创引流是最好的选择。运营者可以把制作好的原创短视频发布到抖音平台，同时在账号资料部分进行引流，如昵称、个人简介等地方，都可以留下微信等联系方式。

抖音上的年轻用户偏爱热门和创意有趣的内容，在抖音官方介绍中，抖音鼓励的视频是：场景、画面清晰；记录自己的日常生活，内容健康向上，多人类、剧情类、才艺类、心得分享、搞笑等多样化内容，不拘于一个风格。运营者在制作原创短视频内容时，可以记住这些原则，让作品获得更多推荐。

2. 评论回复，话术引流

抖音短视频的评论区基本上都是抖音的精准用户，而且都是活跃用户。运营者可以先编辑好一些引流话术，话术中带有微信等联系方式。在自己发布的视频的评论区回复其他人的评论，并将评论的内容直接复制粘贴引流话术。

1）评论热门作品

精准粉丝引流主要通过关注同行业或同领域的相关账号，评论他们的热门作品，并在评论中打广告，给自己的账号或者产品引流。例如，卖女性产品的运营者可以多关注一些护肤、美容等相关账号，因为关注这些账号的粉丝大多是女性群体。

运营者可以到网红大咖或者同行发布的短视频评论区进行评论，评论的内容直接复制粘贴引流话术。评论热门作品引流主要有两种方法，如图 5-7 所示。

评论热门作品的引流方法

直接评论热门作品，特点是流量多、竞争激烈

评论同行作品，特点是流量小，但是粉丝精准

图 5-7 评论热门作品的引流方法

例如，做减肥产品的运营者，可以在抖音搜索减肥类的关键词，即可找到很多同行的热门作品。运营者可以将这两种方法结合起来加以运用，同时注意评论的频率。还有评论的内容不可以千篇一律，不能带有敏感词。

在抖音评论区引流有两种方式，一种是在给粉丝的回复中进行引流，如图 5-8 所示；另一种是去别人作品的评论区进行引流，如图 5-9 所示。

图 5-8 利用给粉丝的回复来引流

图 5-9 在别人的作品评论区引流

2）抖音评论软件

网络上有很多专业的抖音评论引流软件，可以多个账号 24 小时同时工作，源

源不断地帮运营者进行引流。运营者只要把编辑好的引流话术填写到软件中，然后打开开关，软件就能自动不停地在抖音的评论区评论，为运营者带来大量流量。

需要注意的是，仅仅通过软件自动评论引流的方式还不是很完美，运营者还需要对抖音运营多用点心，这样吸引来的粉丝黏性会更高，流量也更加精准。

3. 抖音矩阵，批量运营

抖音矩阵是指通过同时运营不同的账号，打造一个稳定的粉丝流量池。道理很简单，1个抖音号是运营，10个抖音号也是运营，批量运营可以为你带来更多收益。打造抖音矩阵需要团队的支持，这样才能保证多账号矩阵的顺利运营。

抖音矩阵的好处很多，首先可以全方位地展现品牌特点，扩大影响力；而且还可以形成链式传播进行内部引流，大幅度提升粉丝数量。当然，不同抖音号的角色定位也有很大的差别。

抖音矩阵可以最大限度地降低单账号运营的风险，这和投资理财强调的"不把鸡蛋放在同一个篮子里"的道理是一样的。多账号一起运营，无论是组织活动还是引流吸粉都可以获得很好的效果。

这里再次强调抖音矩阵的账号定位，这一点非常重要，每个账号角色的定位不能过高或者过低，更不能错位，既要保证主账号的发展，也要让子账号能够得到很好的成长。例如，小米公司的抖音主账号为"小米公司"，粉丝数量达到了294.1万，其定位主要是产品宣传，子账号包括"小米手机""小米智能生活""小米MIUI""小米有品"以及"小米电视"等，分管不同领域的短视频内容推广引流，如图5-10所示。

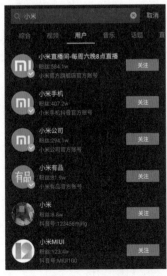

图 5-10　小米公司的抖音矩阵

4. 抖音私信，消息引流

抖音支持"私信"功能，一些粉丝可能会通过该功能给运营者发私信，运营者可以利用私信回复来进行引流，如图 5-11 所示。

图 5-11　利用抖音私信引流

▶ 042　抖音火山版引流

抖音火山版的前身为火山小视频，2020 年 1 月，火山小视频更名为抖音火山版，并启用全新图标。抖音火山版是一个拍摄 15 秒原创生活的短视频平台，在抖音火山版的 APP 上，用户不仅可以拍摄短视频，还可以开直播、K 歌。

抖音火山版 APP 具有以下这些特点，如图 5-12 所示。

抖音火山版的应用特点

- 快速创作短视频，记录生活每一个有趣的瞬间
- 拥有极致视频特效，让普通视频秒变电影大片
- 用手机随时随地直播，实现与粉丝零距离互动
- 展示精美高端的视频画质，通过大数据算法技术，为用户推送个性化的专属内容

图 5-12　抖音火山版的应用特点

运营者在抖音火山版上可以通过拍摄短视频、直播、K 歌等内容方式来吸引用户，除此之外，抖音火山版还有一个"一键大片"的功能，专门为短视频创作者提供各种炫酷有趣的特效模板，运营者只需要提供照片就可以制作出电影级特效的短视频。如图 5-13 所示，为"一键大片"页面的特效模板。

图 5-13　"一键大片"页面特效模板

▶ 043　西瓜视频引流

西瓜视频是由今日头条孵化，隶属于字节跳动旗下的个性化推荐视频平台。它通过人工智能算法可以帮助用户搜索自己喜欢的视频内容，也可以帮助视频创作者轻松分享自己的短视频作品。

西瓜视频的领域分类多种多样，有影视、游戏、音乐、美食、科技、生活等。西瓜视频为短视频创作者推出了边看边买的服务功能，创作者可以在视频中插入与视频内容相关的商品卡片，如果用户在观看视频时点击了商品卡片并购买，那么创作者就可获得佣金分成收益。

西瓜视频也有自己的直播平台——西瓜直播，用户可以在西瓜视频 APP 上搜索自己喜欢的直播内容。另外，用户还可以在西瓜视频的"放映厅"页面，观看各种免费的电影、电视剧、动漫、综艺等影视节目，这是许多短视频平台应用中没有的功能。如图 5-14 所示，为西瓜视频"放映厅"页面的影视作品。

运营者可以通过在西瓜视频 APP 中上传视频和开直播来吸引用户和粉丝，如

图 5-15 所示，为西瓜视频的上传视频、开直播入口。

图 5-14　西瓜视频"放映厅"页面

图 5-15　西瓜视频上传视频、开直播入口

▶ 044　悟空问答引流

　　悟空问答是字节跳动旗下的问答社区平台，用户可以在上面搜索问题的答案，也可以根据自己的兴趣和能力回答自己感兴趣的问题，参与话题的讨论。悟空问答原是今日头条的头条问答频道，2017 年 6 月正式更名为悟空问答。

　　悟空问答的产品特点有以下几点，具体内容如下所述。

　　1）用户基数大

　　大量用户已经入驻悟空问答社区，分享他们所拥有的信息、知识以及经验。

　　2）开放多元化

　　许多人气明星、网红，以及社会名人纷纷入驻悟空问答与粉丝互动，使悟空问

答的内容生态更加开放和多元化。

3）智能算法

沿用今日头条的大数据智能推荐算法，通过用户的阅读、评论等行为习惯进行内部系统的评分和排名，从而实现用户的精准推荐。这种智能推荐模式激发了用户的兴趣，大大提高了用户黏性。

悟空问答社区平台有众多领域分类的话题，运营者可以选择和短视频内容定位相同的领域问题进行回答，然后在回复中引导用户关注自己的短视频账号。这样不仅解决了用户的问题，获得了用户的信任，而且吸引过来的流量也比较精准。

如图5-16所示，为悟空问答的官网首页。

图 5-16　悟空问答的官网首页

▶ 045　飞聊引流

飞聊是字节跳动旗下的一款社交软件，是及时通信工具和兴趣爱好社区的结合，可为用户提供基于兴趣爱好的交友互动服务，帮助用户找到志同道合的人。

飞聊 APP 这款产品主要具有以下几个功能，具体内容如下所述。

（1）粉丝群组。飞聊和 QQ、微信一样具有创建群聊功能，用户可以在自己的个人主页里添加推荐的群聊和小组，如图5-17 所示。

（2）智能语音功能。飞聊一共有 3 种语音聊天方式：语音＋文字、纯语音和语音转文字。

（3）关键字联想表情包。飞聊拥有多闪的斗图功能，支持关键字联想相关GIF 表情，也可以在表情下方的 GIF 标签里面搜索。

（4）红包和小金赞。用户通过长按聊天页面中的图片或视频左下方的点赞按

钮，就可以进行打赏，打赏的红包金额会自动转入绑定的支付宝账户。

（5）头像心情贴纸。用户点击头像右下角的笑脸按钮即可选择心情贴纸，如图 5-18 所示。

图 5-17　在个人主页里添加群聊和小组　　　　图 5-18　选择心情贴纸

（6）视频美颜。飞聊的视频录制支持特效相机和实时视频美颜功能。

在飞聊 APP 中有各种领域的兴趣小组，运营者可以加入和短视频内容领域有关的兴趣小组，加入之后就可以在小组里面发布内容，包括视频、图片、表情、语音、话题、链接，还可以创建投票和 PK 活动。

如图 5-19 所示，为飞聊 APP"发现小组"页面的各领域小组。

图 5-19　飞聊 APP"发现小组"页面

▶ 046 图虫引流

图虫是字节跳动旗下的图片资源搜索平台，也是专门为摄影师提供交流和分享的社区。图虫有专门的 APP，其软件有以下几个功能特点，如图 5-20 所示。

图虫软件的
功能特点

以图博的方式展现，可以读取展示图片的 EXIF 信息，支持一键上传手机相册图片

有丰富的摄影主题活动，可以帮助用户在交流的过程中激发创作热情，提升摄影技能

拥有高清转码技术，可以完美保留图片细节，支持横屏全屏展示

能够很好地保护摄影师的著作权利，其摄影作品不会被轻易复制下载

图 5-20 图虫软件的功能特点

在图虫 APP 上有许多圈子活动，如果短视频运营者是一位摄影专家或摄影爱好者，那么便可以申请加入这些圈子，发布自己的摄影作品来吸引用户，和用户一起互动。如图 5-21 所示，为图虫 APP 的"圈子活动"页面。

图 5-21 图虫 APP "圈子活动"页面

运营者还可以直接在图虫APP上通过发布短视频来吸粉引流，发照片还能获得收益。另外，图虫APP还支持做卡点视频和一键换天空的特效。打开图虫APP，点击➕按钮，如图5-22所示；然后进入发视频、照片、制作卡点视频和换天空特效的入口页面，如图5-23所示。

图5-22 点击"+"按钮

图5-23 发视频、照片等入口页面

▶ 047 懂车帝引流

懂车帝是字节跳动旗下的一站式汽车媒体和服务平台，产品基于个性化推荐引擎，帮助用户发现感兴趣的汽车内容。不仅配有车型库、360度全景看车等选车工具，还为用户提供了交流互动的短视频社区"车友圈"，为用户打造内容＋社区＋工具的多元生态。

懂车帝为用户实时更新丰富有趣的汽车资讯，提供真实车主的评价和价格，还有方便实用的选车工具。目前，懂车帝累计用户已超过2.4亿，是增长最快的汽车类手机应用。

懂车帝的资讯服务主要包括以下几个方面，具体内容如下所述。

（1）图文。通过及时、权威、专业的报道，为用户提供全面、客观、准确的汽车资料、行情、评测、试驾、导购等资讯内容。

（2）视频。拥有海量汽车视频，内容覆盖汽车所有细分领域，超过4万人的汽车内容创作者入驻平台，可以满足用户多元化、个性化的汽车视频内容需求。

（3）评测体系。针对热门车型进行性能、空间、油耗等多方面的基础评测，另外还针对不同车型和用户需求定制专属的评测场景。

（4）帝造计划。懂车帝推出"帝造计划"扶持内容创作者，生产优质内容，致力于打造汽车行业健康的内容生态。

（5）车友圈。车友圈是懂车帝打造的汽车短视频社区，鼓励用户分享真实的汽车信息，发表自己的观点看法。帮助用户找到属于自己的汽车圈子。

（6）车型库。车型库涵盖海量车型的数据信息，包括参数配置、360度外观内饰等，以图文、视频等多种形式展现车型的特点，以便用户全面地了解汽车。

懂车帝与其他汽车资讯平台相比，具有平台、技术和内容3个方面的核心优势，具体内容如图5-24所示。

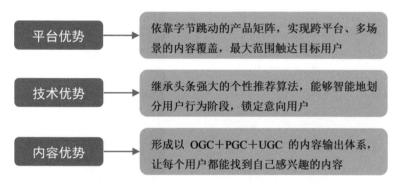

图5-24 懂车帝的核心优势

如果运营者的短视频内容是有关汽车的话题，那么就可以在懂车帝APP上发布视频来吸引用户。如图5-25所示为懂车帝APP的首页和"车友圈"页面。

图5-25 懂车帝APP首页和"车友圈"页面

▶ 048　皮皮虾引流

皮皮虾是字节跳动推出的一款主打轻幽默内容的社区APP，在皮皮虾的"发现"页面可以选择关注自己喜欢的话题领域查看内容，还可以参与官方举办的活动，如图5-26所示。

图5-26　"发现"页的话题领域以及活动页面

运营者可以在皮皮虾APP上发布视频来引流，在投稿时，运营者只要注意查看官方的投稿小技巧，就可以为自己吸引更多的流量，如图5-27所示。另外，运营者还需要遵守"皮皮虾社区公约"，如图5-28所示。

图5-27　投稿小技巧　　　　图5-28　皮皮虾社区公约

皮皮虾官方鼓励和扶持优质的原创内容作者，运营者可以申请原创内容创作身份，享受原创权益，如图 5-29 所示。此外，运营者还可以申请加 V 认证，以提高账号权重，如图 5-30 所示。

图 5-29　原创特权申请

图 5-30　认证攻略

▶ 049　番茄小说引流

番茄小说是今日头条旗下的免费阅读 APP，拥有海量正版小说，涵盖玄幻、仙侠、都市、悬疑、青春等全部主流的网文类型，致力于为用户提供畅快免费的极致阅读体验，目前用户规模已超过 1 亿，于 2019 年 11 月正式上线。

番茄小说的主要功能有 3 个，具体内容如图 5-31 所示。

图 5-31　番茄小说的主要功能

如图 5-32 所示，为番茄小说 APP"福利"页面。

图 5-32　　"福利"页面

运营者可以根据小说情节拍摄短视频来吸引用户和流量，如果能把番茄小说的流量吸引到自己的短视频账号中，那么后期可获得的变现收益会更多。

第6章

阿里系列：
通过电商途径引流

阿里巴巴是 3 大互联网巨头之一，也是国内最大的电子商务公司，随着阿里巴巴业务范围的不断扩大，其集团的相关平台也越来越多。本章主要介绍利用阿里巴巴的相关平台资源来为短视频引流。

⊙ 050　淘宝引流

淘宝网是阿里巴巴集团于 2003 年创立的综合类 C2C 网上购物平台，现如今，淘宝的用户量已突破 8 亿，成为集 C2C、团购、分销、拍卖等多种电子商务模式于一体的综合性交易平台。

运营者可以通过开设淘宝店铺，拍摄和产品有关的短视频，充分展示产品的亮点和细节，以此激发消费者的购买欲望，增加产品销量。

例如，中国内地美食短视频创作者李子柒就是将自己拍摄的制作美食短视频作为相关商品的宝贝展示，以此来吸引更多的顾客，如图 6-1 所示。

图 6-1　用短视频吸引顾客购买商品

相比较而言，视频比图片能更完整地展现产品的细节和特点，更具有真实性，这样不仅能使自己的短视频作品传播更广，又增加了店铺的销量和营业额。

微淘是淘宝为达人、商家提供内容服务的平台，是以关注关系为基础的内容社区。当用户关注了商家或企业的店铺之后，就可以在微淘查看和接收店铺的产品上新、直播、福利活动等相关动态信息。

消费者可以通过微淘观看商家或达人的种草内容，而商家一般通过微淘与消费者进行营销互动、内容导购，而达人可以通过微淘向消费者安利好物，帮助消费者作出购买的决策。

运营者可以在微淘发布短视频内容的动态来和店铺粉丝互动，这样有利于增强粉丝的黏性，增加产品的复购率。如图 6-2 所示，为商家在为淘宝"微淘"页面

发布的短视频内容动态。

图6-2 商家在微淘发布的短视频动态

哇哦视频是手机淘宝内置的电商短视频内容频道，致力于扶持优质的原创电商短视频内容，帮助商家通过短视频更好地实现转化和成交。如图6-3所示，为哇哦视频的页面展示。

图6-3 哇哦视频页面

运营者可以申请入驻哇喔视频，用精彩的短视频来吸引粉丝和流量。运营者在运营哇哦视频时，要注意平台对这几个方面的要求，具体内容如下所述。

1）个人入驻要求

达人等级达到 3 级以上，近一个月内发布 4 条以上的视频。

专家提醒

运营者申请时还需提供 3 个符合要求的原创视频链接，且第一次申请被拒后，30 天后才可以再次申请。

2）内容要求

视频中不得带有任何违规内容（比如色情、裸露、暴力倾向等内容），清晰度在 720P 以上，且不能有黑边。

3）视频封面要求

有风格和构图，与视频内容相关，能吸引眼球，最好不要用视频截图，视频封面比例为正方形即可。

4）禁止内容

不得发布侵害他人权益、涉及他人隐私、违反法律法规、社会道德规范以及垃圾广告信息等内容的视频。

在淘宝上购买产品后有一个评价以及追加评价的功能，这个评价的功能是可以用来引流的。用淘宝评价功能进行引流一定要选择和自己短视频内容相关的产品，这样吸引过来的流量才会精准。

我们可以通过拍买家秀来为自己的短视频引流，❶在"我的淘宝"页面中点击"评价"按钮，如图 6-4 所示。进入"评价中心"页面，❷选择相关购买过的商品点击"拍买家秀"按钮，如图 6-5 所示。

图 6-4 点击"评论"按钮

图 6-5 点击"拍买家秀"按钮

然后进入"拍视频"页面，就可以进行买家秀的拍摄了，如图6-6所示。另外，还可以在"影集"页面选择模板拍摄影集视频，如图6-7所示。

图6-6　"拍视频"页面

图6-7　选择模板

▶ 051　生意经引流

阿里巴巴生意经和百度知道类似，是阿里巴巴为广大用户提供的通过问答的形式解决商业难题，积累商业实战知识，交流商业经验的平台。如图6-8所示，为生意经的官网首页。

图6-8　生意经官网首页

运营者可以在生意经首页选择与短视频内容相关的问题进行回答，巧妙地插入短视频账号的引流信息。在阿里生意经里，对于打广告与发链接的行为管理比较严格，要引流还是隐蔽一些为好，因为不管是提问还是回答，不符合生意经原则的要求，都不会通过审核。

▶ 052 优酷视频引流

优酷网是 2006 年 6 月成立的视频平台；2016 年，阿里巴巴收购优酷。优酷支持 PC、电视、移动 3 大终端，兼有版权、UGC（用户生成内容）、PGC（专业生成内容）等多种内容形式。目前，优酷付费用户数量持续高速增长，作为国内领先的数据娱乐平台，优酷拥有剧集、综艺、电影、动漫 4 大头部内容矩阵。

运营者可以在优酷网页端上传短视频，或者在移动端 APP 上发布视频作品来吸引粉丝和流量。如图 6-9 所示，为动漫情感领域的优秀创作者"一禅小和尚"在优酷上发布的短视频作品。

图 6-9　"一禅小和尚"发布的短视频作品

优酷支持上传横版短视频和竖版小视频，如图 6-10 所示。横板短视频建议宽高比例为 16：9，分辨率 1280×720 及以上；竖版小视频建议宽高比例为 9：16，分辨率 720×1280 及以上，而且两种视频的视频大小都不能超过10G。发布无黑边、无二维码、无 logo 的视频，能获得更多的流量推荐。

图 6-10　优酷创作中心的发布视频界面

运营者在优酷平台上传视频时要注意遵守优酷平台的相关规则。如图 6-11 所示，为禁止发布的视频内容；如图 6-12 所示，为视频处理流程。

图 6-11　禁止发布的视频内容　　　　图 6-12　视频处理流程

运营者还可以申请入驻优酷号，以便更好地吸粉和引流，同时还能获得收益。那什么是优酷号呢？优酷号是内容创作者在优酷平台通行的账号，优酷号平台能为优酷号作者提供生产、涨粉、变现、电商、品牌等全方位服务，它具有两大独特优势，具体内容如下所述。

1）视频心智的粉丝群体

拥有更贴合用户消费心智的视频分发场景，生产者发布的短视频和直播等内容，可获得更精准的流量和更高的粉丝转化率。

2）低门槛高回报的电商变现能力

背靠淘系生态，独家电商资源赋能生产者海量选品池；淘金任务直通阿里 V

任务平台，对接海量淘宝店铺广告商单。

那么，运营者该如何入驻优酷号呢？下面笔者就来为大家讲解优酷号入驻流程的具体操作步骤。

步骤 01 打开优酷创作平台官网，登录优酷账号，登录之后，单击"用此账号入驻"按钮，如图 6-13 所示。

图 6-13 单击"用此账号入驻"按钮

步骤 02 跳转到"输入邀请码"界面，输入 6 位数字的邀请码，若没有邀请码，也可以点击报名的方式进行入驻操作（由于笔者已经点击过了，所以页面显示为"查看邀请码申请状态"），如图 6-14 所示。

图 6-14 单击"查看邀请码申请状态"按钮

步骤 03 进入"选择身份"界面，按照身份注释，选择对应的类型即可，这

里我们单击"个人"模块，如图 6-15 所示。

图 6-15　单击"个人"模块

步骤 04 弹出"扫码验证"窗口，打开手机淘宝 APP 扫描二维码进行实名认证，如图 6-16 所示。

图 6-16　扫码完成验证

步骤 05 认证完成之后，填写账号信息，提交审核，等待信息审核通过即可，审核预计在 30 分钟之内完成。

▶ 053　大鱼号引流

大鱼号是阿里大文娱旗下的内容创作平台，可为创作者提供"一点接入，多点分发，多重收益"综合服务，大鱼号的内容分发渠道包括 UC 浏览器、优酷、土豆、淘宝等平台。如图 6-17 所示，为大鱼号的平台优势。

图 6-17　平台优势

运营者可以申请入驻大鱼号平台，通过发布短视频来涨粉、引流，获得平台的流量收益。

▶ 054　闲鱼引流

闲鱼是阿里巴巴旗下的一款闲置交易平台软件，可为用户提供闲置物品转卖、交易等服务。用户只需要用淘宝或支付宝账户登录即可一键转卖个人淘宝账号中已买到的商品或手机拍照上传的二手闲置物品（包括虚拟物品）。另外，闲鱼平台后端无缝接入支付宝担保交易平台，可以最大限度保障交易安全。

运营者可以加入和短视频内容有关的鱼塘，然后在该鱼塘中发布视频内容的帖子来吸引该鱼塘中的用户。如图 6-18 所示，为闲鱼 APP 的"鱼塘"页面。

图 6-18　闲鱼 APP "鱼塘"页面

运营者还可以通过在闲鱼平台转卖闲置二手物品来引流，因为二手闲置物品通

过闲鱼平台能获得最大程度的曝光，吸引许多意向用户咨询购买。这时，运营者便可以顺便让其关注自己的短视频账号。

▶ 055 考拉海购引流

考拉海购是阿里旗下以跨境业务为主的会员电商平台，销售产品涵盖母婴、美容彩妆、服饰箱包、数码家电等。考拉海购主打自营直采的运营理念，可以为消费者提供大量海外商品的购买渠道。

考拉海购较好地解决了商家与消费者之间信息不对称的问题，并拥有自营模式、定价优势、全球布点、仓储等7大竞争优势。考拉海购作为一个媒体型电商，利用视频的媒体手段，向消费者阐述和展示产品的亮点和效果。

在考拉海购 APP 的 Like 页面中，运营者可以发布相关产品介绍的短视频来吸引用户购买产品。如图 6-19 所示，为 Like 页面中的产品介绍类短视频。

图 6-19 "Like"页面的产品介绍类短视频

▶ 056 饿了么引流

"饿了么"是一个主营在线外卖、新零售、即时配送和餐饮供应链等业务的本地生活服务平台。2018 年 4 月，阿里巴巴完成了对饿了么的收购。目前，饿了么

的用户量已达 2.6 亿。

"饿了么"是国内专业的 O2O 平台，不仅可为用户提供极致的便捷服务体验，而且还可为餐厅提供一体化运营的解决方案，推进了中国餐饮行业的数字化发展进程。

在饿了么 APP 上，运营者可以发布美食类的短视频来吸引用户进店下单消费。如图 6-20 所示，为商家在饿了么 APP"真香"页面发布的美食短视频。

图 6-20 "真香"页面的美食短视频

▶ 057　口碑引流

口碑和饿了么一样，是阿里巴巴旗下的本地生活服务平台。该平台具有支付、会员、营销、信用等 9 大接口，引入系统商、服务商共同为线下商家和消费者提供多种服务，涵盖餐饮、超市、便利店、外卖、美容美发、电影院等 8 大线下场景，遍布全国 200 多个城市。

2017 年 9 月，口碑平台推出了独立的 APP；2018 年 10 月阿里巴巴宣布成立本地生活服务公司，饿了么和口碑成为国内领先的本地生活服务平台。

同样的，运营者也可以通过在口碑 APP 上发布美食短视频来吸引用户和粉丝，提高店铺的营业额。不过，在口碑 APP 上只能拍摄不超过 60s 的视频。如图 6-21 所示，为口碑 APP 上的美食短视频。

支付宝是口碑的主要流量入口，同时，口碑也将与手机淘宝打通，专门为其开辟流量入口。

图 6-21　口碑 APP 上发布的美食短视频

▶ 058　飞猪引流

　　飞猪是阿里巴巴旗下为淘宝会员提供机票、酒店、旅游路线等服务的综合性旅游出行网络交易服务平台，致力于让消费者获得更自由、更具想象力的旅程。

　　如果运营者的短视频账号类型定位为旅游，那么就可以在飞猪 APP 上发布旅游短视频来吸引流量。如图 6-22 所示，为飞猪上发布的旅游短视频。

图 6-22　飞猪上发布的旅游短视频

▶ 059 大麦引流

大麦网是国内综合类现场娱乐票务营销平台，可为用户提供全国各地演唱会、音乐会、话剧、歌剧等演出的在线订票服务。运营者可以在大麦APP的"现场"页面中发布相关演出现场的视频，以此来吸引对该演出感兴趣的用户人群。如图6-23所示，为在大麦APP中发布的记录演出现场的短视频。

图6-23 在大麦APP中发布的记录演出现场的短视频

另外，用户还可以参加平台的"夏日超燃派对"活动，评选最高人气视频获得奖品和福利，如图6-24所示。

图6-24 "夏日超燃派对"活动

▶ 060 钉钉引流

钉钉是阿里巴巴集团专门为国内企业打造的免费沟通和协同合作的平台，有PC、网页、苹果和安卓多个版本，支持手机和电脑之间的文件互传，通过系统化的解决方案帮助企业全方位提升沟通和协同的效率。

现如今，大部分企业都采用钉钉办公，当我们加入一家公司时，就会被拉进公司在钉钉上的团队组织。这时，我们可以看到自己所在部门的所有同事，运营者可以添加他们为钉钉好友，让其关注自己的短视频账号，从而达到引流的目的，如果部门人数很多的话，这将是一个不小的流量来源。

在钉钉的发现页面还有一个"圈子"模块，它的功能和微信朋友圈很相似，运营者可以选择加入和短视频内容定位相关的圈子，在圈子中发布短视频来引流。如图6-25所示，为钉钉圈子中发布的短视频。

图 6-25　钉钉圈子中发布的短视频

▶ 061 支付宝引流

支付宝是中国最大的第三方支付平台，致力于提供"简单、安全、快速"的支付解决方案。2019年6月，支付宝的用户人数已经超过12亿。如今，支付宝已发展成为集支付、生活服务、理财、公益等多个场景和功能于一体的开放性平台。

短视频粉丝引流从入门到精通（108招）

支付宝除了具有便捷的支付、转账、收款等功能外，还能提供信用卡还款、话费充值、缴纳水电燃气费等生活服务。

那么，该如何利用支付宝为短视频账号来引流呢？在我们的日常生活中，经常会因支付、转账的金钱交易而加他人为朋友，所以我们可以将短视频账号 ID 发送给支付宝通讯录中的好友，让其关注自己的短视频账号，从而增加粉丝。

▶ 062 天猫引流

天猫原名淘宝商城，是一个专业线上综合购物平台。与淘宝不同的是，天猫是专门为企业打造的购物网站，入驻门槛较高，对象主体必须是企业。所以，对于企业来说，可以利用短视频作为商品的宝贝展示，以此吸引更多的消费者和用户，增加产品的销售量。如图 6-26 所示，为微星笔记本旗舰店的商品视频展示页面。

图 6-26　微星笔记本旗舰店的商品视频展示页面

第7章

百度系列：
基于搜索引擎推广

　　百度是全球最大的中文搜索引擎，也是中国最大的以信息和知识为核心的互联网综合服务公司。百度旗下有一系列产品和平台，用户基数巨大。所以，本章主要讲述利用百度的各种渠道来进行短视频引流的相关内容。

▶ 063　百度贴吧引流

　　百度贴吧是一个以兴趣主题聚合志同道合者的互动平台，同时也是短视频运营者引流常用的平台之一。下面笔者就来为大家分析百度贴吧引流的方法。

　　在贴吧上为短视频引流时，我们一定要选择和短视频领域分类相关的贴吧，这样吸引过来的粉丝才是精准流量。我们在贴吧发帖时，帖子的标题一定要有吸引力，这样别人才会点击。

　　另外，贴吧帖子的排名规则是每被评论或回复一次，帖子的排名就会上升至贴吧首页第一名，这也导致了帖子的排名时刻在变化。所以，我们每隔一段时间要回复一次帖子，把帖子排名顶上去，这样才能使自己的帖子获得最大的曝光度和关注度，吸引更多的流量点击。如图 7-1 所示，为在抖音吧为抖音号引流的案例。

图 7-1　抖音吧发帖为短视频账号引流

　　此外，我们还可以在贴吧里拍摄视频或开直播进行引流，如图 7-2 所示。

图 7-2　百度贴吧拍摄和直播的入口

◉ 064 百度知道引流

"百度知道"是一个分享问题答案的平台，其引流的方法是在百度知道上，通过回答问题，把自己的广告有效地嵌入回复中，它是问答式引流方法中的一种，其特点如图7-3所示。

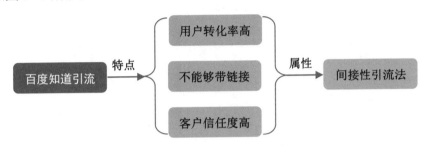

图7-3 百度知道引流的特点

我们来看一个案例，下面是某营销推广人员在回答网友提出的问题的时候，在回复中巧妙地留下广告信息，从而达到了引流的目的，如图7-4所示。

图7-4 百度知道引流的案例

从上面的引流案例中我们可以看出，该营销者的广告信息很隐蔽，看得出来可以说是煞费苦心了。这是因为基本上任何平台都是不允许直接在上面明目张胆地打广告的，平台这是为了保证受众的阅读体验。

所以，短视频运营者在百度知道进行短视频账号引流时也要尽量小心翼翼，否则一旦被平台检测到，就有可能面临被封号的危险。

▶ 065 百度经验引流

百度经验是一个实用生活指南互联网平台，它可以解决用户在现实中遇到的大部分问题。百度经验引流需要注意以下几个问题，如图7-5所示。

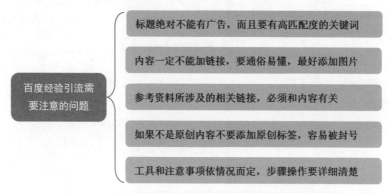

图7-5 百度经验引流需要注意的问题

由于百度经验中不能直接打广告，所以很多网络营销者就在自己的账号昵称中加入个人微信号的信息，如图7-6所示。

图7-6 百度经验引流

▶ 066 百度文库引流

百度文库是一个互联网分享学习的开放平台，我们该怎样利用百度文库引流

呢？利用百度文库引流的关键点一共有 3 个。具体内容如下所述。

1）设置带长尾关键词的标题

百度文库的标题中最好包含想要推广的长尾词，如果关键词在百度文库的排名还可以，就能吸引不少流量。

2）选择的内容质量要高

在百度文库内容方面，推广时应尽量撰写、整理一些原创内容，比如把一些精华内容做成 PPT 上传到文库。

3）注意细节问题

在使用百度文库引流的时候，需要注意一些细节，如图 7-7 所示。

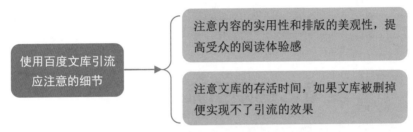

图 7-7　使用百度文库引流应注意的细节

运营者可以在上传的文档中加入短视频账号的引流信息，引导目标用户关注自己的短视频账号。

▶ 067　百度指数引流

百度指数是百度以所有用户的行为数据为基础的数据分析平台，是众多企业或商家营销决策的重要依据。百度指数可以告诉运营者某个关键词在百度的搜索规模有多大，一段时间内的指数曲线变化，关键词的人群画像分布，帮助运营者优化数字营销活动方案。

我们可以在百度指数中查询搜索某关键词用户人群所占的比例，以此来了解该关键词的人群画像，还可以添加多个关键词进行对比。如图 7-8 所示，为抖音、快手、B 站这 3 个关键词人群属性搜索占比的年龄分布图。

运营者可以根据百度指数对关键词的搜索热度分析来选取用户需求量大的关键词，把它加入短视频标题中，或者以此来作为短视频内容的创作主题。这样就能给短视频带来大量的流量。

另外，运营者还可以根据短视频相关内容关键词的人群画像，分析自己短视频账号粉丝的属性特征，以便创作出更符合用户和粉丝需求的短视频内容作品，实现精准的引流和吸粉。

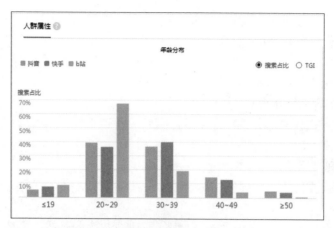

图 7-8　人群属性搜索占比的年龄分布

▶ 068　爱奇艺视频引流

爱奇艺是百度旗下的视频网站，包括电影、电视剧、综艺、动漫、儿童、纪录片等分类视频内容，同时支持 PC、移动、MAC 三大平台客户端。2018 年，爱奇艺在美国纳斯达克挂牌上市。

运营者可以在爱奇艺的网页端发布视频作品来引流，可同时上传 3 个视频，视频建议为 MP4 格式；不要带有黑边、水印；清晰度大于 720P，有利于获得更多推荐量，如图 7-9 所示。

图 7-9　爱奇艺官网"发布作品"界面

当然，运营者也可以通过爱奇艺 APP 来发布视频，爱奇艺 APP 支持上传 / 剪

辑功能和拍摄功能。如果是剪辑视频可在素材库中使用官方提供的素材片段；如果
是视频拍摄，可拍 60s、15s 的短视频，也可以与他人合拍，还可以使用热门模板，
如图 7-10 所示。

图 7-10　热门模板

运营者如果参与爱奇艺官方发起的各种创作活动，还有机会获得一定的奖品，
如图 7-11 所示。

图 7-11　爱奇艺官方创作活动

和优酷号一样，爱奇艺也有一个专门的爱奇艺号。爱奇艺号是爱奇艺旗下专注视频内容创作、分发、变现的平台，具有"低门槛入驻"与"入驻即分成"的合作模式。如图 7-12 所示，为爱奇艺号的加入操作流程；如图 7-13 所示，为入驻爱奇艺号自媒体可享受的特权。

图 7-12　操作流程

图 7-13　享受的特权

▶ 069　百家号引流

百家号是百度专门为内容创作者打造，集内容发布、粉丝管理和内容变现于一体的自媒体平台。自媒体作者在百家号发布的内容会通过百度信息流、百度搜索等分发渠道推送给所有的百度用户。2020 年，百家号推出 APP，创作者可通过 PC 端后台和百家号 APP 两种方式发布内容。

百家号的亮点功能主要体现在以下 5 个方面。

1）内容发布

百家号支持发布多种内容形式，包括图文、视频、动态、图集等。

2）创作大脑

创作大脑依托百度人工智能技术，提供专业智能辅助，全程协助创作者更方便快捷地创作内容、挖掘热点，拥有以文推图、错别字纠错、相似图搜索、版权图片识别等 8 大功能。

3）原创保护

百家号平台扶持优秀的原创内容作者，成功开通图文或视频原创标签的作者可

以获得更多的收益和权限，如图 7-14 所示。

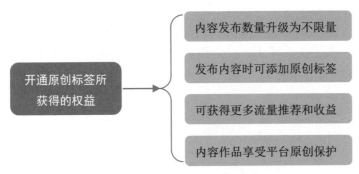

图 7-14 开通原创标签所获得的权益

专家提醒

值得注意的是，如果滥用原创标签，一旦平台发现并确认内容并非原创，那么将会被永久取消原创标签，无法再次申请。

4）粉丝管理

运营者可以根据百家号提供的平台工具分析粉丝的属性特征，并通过个人主页针对粉丝开展各种运营活动

5）内容变现

除了原来的流量收益，百家号还有 4 大变现方式，如图 7-15 所示。

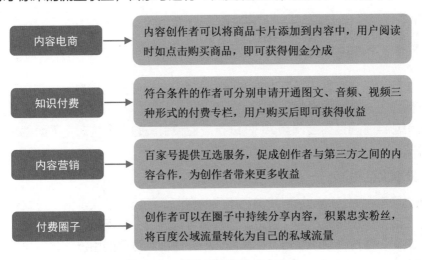

图 7-15 百家号变现的 4 大方式

关于百家号申请的问题，运营者可以登录百家号官网或下载百家号 APP，按照步骤提示操作即可。账号资料和身份信息审核一般在 15 分钟之内会收到审核状

态提示短信，我们可在百家号官网查看审核结果。

> **专家提醒**
>
> 一张身份证最多可注册一个百家号，已注册的身份证不能再进行实名认证。

运营者可通过百家号发布视频或小视频来引流，百家号支持同时上传最多 10 个视频，单个视频上限 2G，本地视频支持 MP4、MOV、AVI、MPEG、FLV、RMVB 等格式。

在发布视频时，运营者要给短视频取一个能吸引人的创意标题，且标题字数必须控制在 8~30 个字以内。给视频插入热门话题能够增加短视频的热度，吸引更多的流量；视频封面图片画面要清晰，建议比例 16：9，最大不能超过 5M，660X370 像素；分类选择百家号账号的领域类型即可，标签根据视频内容提取关键词来选择，视频简介要言简意赅，突出视频内容的特色。另外，如果运营者设置绑定爱奇艺，会自动将爱奇艺视频同步到百家号。

百家号除了发布视频之外，还专门为内容创作者提供了一个适合手机视频的发布入口，即小视频。运营者在上传时，建议上传宽高比为 9：16 竖版视频，时长 6s~5min，画面无水印、清晰度高（建议 720P 及以上）。

小视频要求同时上传横版和竖版两种封面，横版封面和视频上传的封面要求一致，竖版封面建议比例 9：16，画面清晰，最大 5M，宽度大于 380 像素。

▶ 070 百度网盘引流

百度网盘原名百度云，是百度推出的一项云存储服务，用户可以将自己的文件上传到网盘上，随时查看和分享。

笔者总结了通过百度网盘 APP 进行短视频引流的几个技巧，下面就来为大家逐一介绍。

1. 分享文件引流

我们经常会去各种网站寻找自己所需的资源，而网站的大部分资源文件都是他人通过百度网盘链接分享的。所以，运营者可以通过分享网盘文件来引流，在分享的文件夹里，建一个文本文档，在里面编辑好短视频账号的引流信息，再取一个能够激发别人好奇心的标题。这样，当别人查看你分享的文件时，自然就会注意到附带的文本文档，从而达到引流的目的。

另外，还有一种分享文件引流的方法，下面笔者就来介绍其操作步骤。

步骤 `01` 在百度网盘 APP"共享"页面的左上角有一个 ◢ 按钮，❶点击这个
按钮，如图 7-16 所示；然后进入"网盘小飞机"的小程序页面，❷点击"扔飞机"
按钮，如图 7-17 所示。

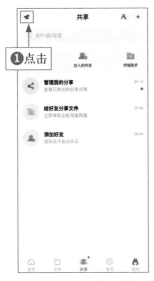

图 7-16 点击"小飞机"按钮 　　　　图 7-17 点击"扔飞机"按钮

步骤 `02` 然后弹出弹框，点击添加文件，跳转到文件选择的页面，选中要分
享的文件，❶点击右上角的"添加"按钮，如图 7-18 所示。最后在文本框中输入
短视频账号的引流信息，❷点击下方的"搞定，去扔飞机"按钮，如图 7-19 所示。

图 7-18 选择分享文件 　　　　图 7-19 编辑引流话术

"飞机"扔出去之后，会被找资源的用户随机获取，如果你分享的资源对他有用，那么他就有可能关注你的短视频账号。

2. 添加好友引流

接下来，笔者就来讲解通过添加好友引流的操作方法。

步骤 01 打开百度网盘APP，❶在"共享"页面点击右上角的 + 按钮，选择"加好友/群"选项，如图7-20所示；然后进入"加好友/群"页面，❷点击"通过标签查找陌生人"一栏，如图7-21所示。

图7-20 选择"加好友/群"选项　　图7-21 通过标签查找陌生人

步骤 02 输入标签关键词查找，比如"短视频"，可以看到显示出的相关联系人，❶点击右侧的"添加好友"按钮，如图7-22所示；进入"添加好友"页面，之后输入验证消息，❷点击右上角的"发送"按钮，如图7-23所示。

图7-22 点击"添加好友"按钮　　图7-23 点击"发送"按钮

→ 3. 发布视频引流

最后一种方法是发布视频引流，在百度网盘 APP 的"发现"页面有很多教育资料和学习资源，这些都是提供给百度网盘的用户分享的，百度网盘支持发布文档、视频、音频、图片等形式，运营者可以通过发布自己的短视频作品来吸引粉丝。如图 7-24 所示，为百度网盘的"发现"页面。

图 7-24 百度网盘的"发现"页面

▶ 071 好看视频引流

好看视频是百度旗下的短视频平台，覆盖影视、音乐、游戏、Vlog 等领域分类的优质视频。好看视频依靠百度技术，致力于为用户提供优质的视频内容。用户不仅可以在好看视频 APP 上观看丰富的短视频内容，还可以刷各种精彩的影视剧集和有趣的直播互动。

运营者可以在好看视频 APP 上发布短视频作品或开直播来引流涨粉，如果运营者是新手的话，可以通过好看视频创作学院学习短视频创作、运营和变现的各种课程教学方法。如图 7-25 所示，为"好看视频创作学院"页面。

运营者可以申请开通创作激励来获取收益，升级到"创作新秀"等级即可，而"创作新秀"申请的条件主要有 3 个，具体内容如下所述。

（1）账号注册时间超过 7 天以上。

（2）账号指数达到 500 分以上。

（3）账号信用分保持在 100 分。

图 7-25　好看视频创作学院页面

运营者还可以参与官方的各种短视频创作活动来赢得奖品，如图 7-26 所示，为"乌龙院夏日挑战赛"的活动页面。

图 7-26　"乌龙院夏日挑战赛"活动页面

▶ 072　全民小视频引流

全民小视频是百度团队推出的一款短视频观看、分享软件，涵盖多种类型的短

视频内容，支持大眼瘦脸美颜和各种贴纸等功能，运营者可以在全民小视频 APP 上发布短视频和开直播来引流。

全民小视频 APP 主要有 4 种功能特点，如图 7-27 所示。

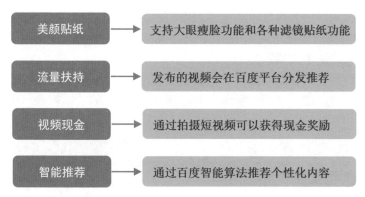

图 7-27　全民小视频的功能特点

与抖音、快手短视频相比，全民小视频不仅可以拍 15s、60s 的短视频，还可以拍摄长达 5min 的短视频，有利于创作者展示更多精彩内容，提升用户和粉丝的观看体验。

在全民小视频 APP 的"创作者中心"页面，运营者不仅可以做任务获取能量和红包，还可以学习各种短视频创作、运营、变现教程，提升自己各方面的能力，如图 7-28 所示。

图 7-28　"创作者中心"页面的任务和教程

▶ 073 百搜视频引流

百搜视频的前身为百度视频，是百度打造的视频观看、搜索平台，基于搜索算法、AI、大数据等核心技术为用户提供个性化的内容推荐服务，自2007年上线至今，已成为国内领先的中文视频搜索平台。

目前，百搜视频移动端的用户数量已经超过7亿，运营者可以在百搜视频平台发布短视频引流。如图7-29所示，为百搜视频APP的"短视频"页面。

图7-29 百搜视频APP"短视频"页面

▶ 074 宝宝知道引流

宝宝知道是百度旗下为备孕、怀孕、0~6岁父母提供内容服务的综合性专业母婴平台，内容涵盖备孕、育儿、营养、健康、早教等多个领域，支持图文、直播、视频、音频等多种内容形式，是一款一站式内容服务的工具。

如果运营者将短视频内容定位为母婴育儿领域的话，那么就可以利用宝宝知道APP来引流，通过发笔记、写文章分享母婴育儿知识，将平台上的流量引流到自己的短视频账号中。

此外，宝宝知道平台还推出了"百万粉丝计划"，运营者可通过加入"百万粉

丝计划"来获得更多曝光机会，增强自己的行业影响力。

如图 7-30 所示，为"百万粉丝计划"和"达人认证"页面。

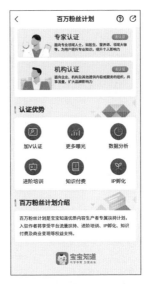

图 7-30 "百万粉丝计划"和"达人认证"页面

第8章

其他平台：
完善短视频引流体系

　　前面笔者讲了腾讯、字节跳动、阿里、百度等系列平台的短视频引流方法，除了这些超级平台之外，还有其他平台的用户体量同样也不容忽视。本章主要介绍一些其他流量平台的短视频引流方法，帮助运营者完善短视频引流体系，打造百万粉丝账号。

▶ 075　拼多多引流

　　拼多多是国内移动互联网中专注于 C2M 拼团购物的第三方社交电商平台，用户通过发起和朋友、家人的拼团，可以用优惠的价格拼团购买所需的商品。

　　在拼多多 APP 的"个人中心"页面有个"多多短视频"入口，点击进入，如图 8-1 所示。然后在右上角点击 👤 按钮进入个人主页，如图 8-2 所示。

图 8-1　点击"多多视频"按钮　　　图 8-2　点击"人像"按钮

　　进入个人主页后，在个人主页的右下方点击"发布"按钮，进入"拍视频"页面，如图 8-3 所示。运营者可以选择拍视频、魔法视频、开直播等方式来引流，如图 8-4 所示。

图 8-3　点击"发布"按钮　　　图 8-4　"拍视频"页面

▶ 076 哔哩哔哩引流

哔哩哔哩（bilibili）简称 B 站，是中国年轻人的潮流文化娱乐社区，B 站早期是一个 ACG 内容创作与分享的视频网站，经过 11 年的发展，已经成为一个优质内容生产的生态系统和多元文化社区。2018 年 3 月，哔哩哔哩在美国纳斯达克上市。目前，B 站月均活跃用户达 1.72 亿。

哔哩哔哩目前拥有番剧、国创、放映厅、纪录片等 24 个内容分区，在内容结构上，B 站的视频内容主要由 UP 主投稿的视频作品组成。B 站建立了完善的扶持体系和上升通道，以更好地鼓励 UP 主进行创作。

B 站和其他视频平台相比，拥有独特的社区文化，比如弹幕，弹幕是悬浮于 B 站视频上方的实时评论，用户可以在观看视频时发送弹幕，其他用户的弹幕也会同步出现在视频中，给人一种实时互动的错觉，弹幕使 B 站由单向的视频播放平台转变成看双向的情感连接纽带。

B 站的会员制度包括 3 种，即注册会员、正式会员和大会员。注册会员通过 100 道社区考试答题即可成为正式会员，题目内容包括弹幕礼仪和一些动漫、漫画、游戏的基础知识，大会员是 B 站推出的付费会员产品。

此外，B 站的官方人物 bilibili 娘——22 娘和 33 娘以及小电视也是 B 站社区文化的象征和代表。

如果运营者想要成为一名 B 站 UP 主，通过运营 B 站账号来实现引流涨粉的话，可以从以下几种途径着手，下面笔者就给大家逐一讲解。

➤ 1. 视频吸粉

我们要想给自己的 B 站账号涨粉，首要途径自然是视频投稿了。B 站的视频可分为两种，一种是自己原创或二次原创的视频内容，另一种是从别的平台搬运或简单剪辑的视频内容。笔者不建议大家纯粹地去搬运、剪辑视频，因为那样吸粉的效果很慢，对用户的吸引力也很小，甚至还有抄袭、侵权的风险。所以，运营者要尽可能地创作出原创优质的视频内容，这样才能快速获得用户的关注和喜爱。

虽然，视频内容是王道，但如果运营者在发布视频时再注意一些其他方面的小技巧，就能最大限度地提高视频作品的吸粉效果。笔者总结了两个方面的经验，具体内容如下所述。

1）创意新颖的视频标题

标题不仅对文章来说很重要，对于视频来说也是如此，一个好的标题在很大程度上决定了视频的点击率和播放量。所以，运营者要尽量给自己的视频取一个有创意的标题来引起观众的注意。

例如，下面这位 UP 主的视频标题就很有特点，通过修改成语和疑问的句式来

吸引观众的注意力，激发观众的好奇心，从而点击观看视频，如图8-5所示。

图 8-5　通过视频标题来吸粉

2）有吸引力的视频封面

除了视频标题之外，另一个能够吸引观众的地方就是视频封面了，对于视频创作而言，有时候一个好的视频封面比标题的作用还要大。所以，运营者一定要选择或设计一张足够吸引用户眼球的视频封面。

例如，UP主"闪电姐姐的龙猫阿呆"经常在B站分享一些宠物吃播的视频，并且以宠物的图片作为视频的封面，吸引了一大批观众点击观看，如图8-6所示。看着这些呆萌的宠物，感觉世界都变得很温柔。

图 8-6　通过视频封面来吸粉

2. 专栏吸粉

　　UP 除了通过发布视频来吸粉以外，还可以通过发布专栏，撰写文章来吸粉。B 站的专栏区就是专门给文字创作的 UP 主进行图文创作，投稿文章提供的专属区域，专栏文章的分类有动画、游戏、影视、生活、兴趣、轻小说、科技等。如图 8-7 所示，为 UP"硬核的半佛仙人"投稿的专栏文章。

图 8-7　通过专栏文章来吸粉

3. 直播吸粉

　　在 B 站上直播也是 UP 主吸粉引流的有效途径之一。同理，直播和视频一样，也需要为直播打造和设计吸引人的标题和封面，这样才能吸引更多粉丝和用户点击观看直播。如图 8-8 所示，为 B 站直播的专区推荐。

图 8-8　B 站直播专区推荐

⯈ 4. 知识吸粉

B站平台内容的一大特色就是有许多免费的学习课程和知识分享，还专门设置了"课堂"和"知识"分区来鼓励 UP 主进行课程开发和知识分享。

运营者如果在某个专业领域的知识和技能非常精通，那么便可以通过分享知识来吸引粉丝和流量，甚至还可以受平台官方邀请开发付费课程，获得收益。如图 8-9 所示，为 UP 主分享的 PS 教程和 B 站课堂的 PS 付费课程。

图 8-9　PS 教程分享和付费课程

⯈ 5. 活动吸粉

运营者还可以参与官方的热门活动来吸粉，如果 UP 主的作品足够优秀，就有可能上活动封面，还能获得活动奖品和现金奖励，如图 8-10 所示。

图 8-10　热门活动

6. 热门吸粉

利用热门引流也是一种不错的吸粉方法，在哔哩哔哩 APP 首页的"热门"频道里，都是些点赞量、播放量特别高的人气视频，能出现在这里的视频作品，其本身的内容是非常优质的，深受广大观众的喜爱。而且，热门里面还有一个全区排行榜，它每天都会更新 B 站视频的综合评分排名。

运营者要努力生产出优质的视频，打造自己独特的风格，同时视频的内容题材要有一定的市场，三观和价值导向正确，这样才有机会上热门或 B 站的视频排行榜，为自己吸引更多的粉丝和流量。

如图 8-11 所示，为 B 站的热门视频和全区排行榜。

图 8-11　热门视频和全区排行榜

7. 抽奖吸粉

最后一种吸粉的方式就是通过不定期发起动态抽奖活动来增加粉丝量，用户需要关注运营者的 B 站账号且转发抽奖活动动态才能参与抽奖。这样不仅可以吸引一大批流量，而且还可以增强粉丝的黏性和忠实度。

例如，UP"硬核的半佛仙人"为了感谢粉丝的支持，每个月都会发起这种动态抽奖活动。为了确保抽奖活动公平、公正、公开，他每次抽奖都使用 B 站的官方工具；开奖日期为每个月月末，中奖名额为 10 个；中奖者只需留下地址，UP 主就会直接在官网或各大电商平台下单进行派送，以确保是国行全新正品。

如图 8-12 所示，为 UP 主"硬核的半佛仙人"发起的互动抽奖活动详情。

图 8-12　案例内容介绍通过活动抽奖来吸粉

▶ 077　微博引流

新浪微博是基于用户关系的社交媒体平台，也是为用户提供娱乐休闲生活服务的信息分享交流平台。用户可以通过手机、电脑发布文字、图片、视频等多种内容形式，实现信息的分享和传播。2014年3月，新浪微博改名为微博。

微博的特点主要有以下几点，如图 8-13 所示。

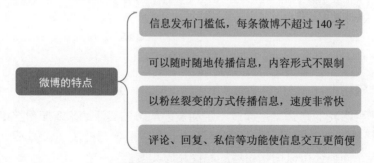

图 8-13　微博的产品特点

在微博 APP 的"视频"页面有众多视频分类频道，如图 8-14 所示。运营者可以在微博上发布短视频作品来引流吸粉，在视频创作的页面可以进行视频管理、查看数据、收益管理、参与活动等操作，如图 8-15 所示；还可以进入"视频学院"页面学习视频拍摄、制作、运营等知识教程，如图 8-16 所示。

图 8-14　视频分类频道

图 8-15　"视频创作"页面

图 8-16　"视频学院"页面

▶ 078　58 同城引流

58 同城是一个本地社区和免费分类信息服务型网站，致力于帮助人们解决生活和工作中所遇到的难题。58 同城的信息板块可分为房屋信息、车辆买卖和服务、求职招聘、交友征婚等类型，其服务覆盖生活各个领域。

运营者可以在 58 同城 APP 上发布帖子，添加视频来引流。如图 8-17 所示，为 58 同城 APP "发现"页面中的视频。

图 8-17　58 同城 APP "发现"页面中的视频

▶ 079　苏宁易购引流

苏宁易购是国内领先的全品类 B2C 在线电子商城，坚持线上线下同步发展，实现线上线下 O2O 融合运营，形成了苏宁智慧零售模式，现已覆盖传统家电、3C 电器、日用百货等品类。

在苏宁易购 APP 的"发现"页面，可以观看各种带货直播、图文资讯、短视频等。作为一个电商平台，苏宁易购和 PP 视频合作，用户可以在其 APP 上观看各种影视作品；此外，还有专业精彩的体育赛事视频及资讯可供用户观看。

如图 8-18 所示，为苏宁易购 APP "发现"页的影视内容展示。

图 8-18　影视内容展示

运营者可以在"发现"页面发布短视频来吸引消费者，点击右下方的"发布"按钮，选择发布短视频，如图 8-19 所示。然后进入短视频的拍摄页面，运营者可以选择上传手机里已有视频或者用照片合成视频，也可以选择单击拍和长按拍两种视频拍摄模式，如图 8-20 所示。

图 8-19　选择发布短视频

图 8-20　短视频拍摄页面

▶ 080　迅雷引流

迅雷是迅雷公司开发的一款基于多资源超线程技术的下载软件，多资源超线程技术具有互联网下载负载均衡功能，在不降低用户体验的前提下，迅雷可以对服务器资源进行均衡。

迅雷还推出了手机迅雷，能为用户提供海量的资源，并根据用户下载推荐更多喜欢的资源，下载的资源文件越大，速度就越快，并通过 P2P 加速、高速通道两大加速方式来提高下载速度。

迅雷拥有 Windows、Mac、Android、iOS 多个系统版本，最新版的迅雷推出了云盘功能，用户可以免费拥有 2TB 的超大存储空间，还可以将资源保存到迅雷云盘中。注册迅雷账号并登录的用户有机会获得一次下载加速试用的机会，而开通白金会员或超级会员的用户则可以享受更大云盘空间、极速云播、下载加速等更多特权。

运营者可以通过在手机迅雷上传视频来吸引用户。如图 8-21 所示，为迅雷APP"发现"页面的视频展示。

图 8-21　迅雷 APP 发现页面的视频展示

▶ 081　陌陌引流

陌陌是一款基于地理位置的开放式移动视频社交应用，用户可以通过视频、文字、语音、图片来展示自己，基于地理位置信息发现附近的人，更加便捷地和别人进行即时互动。

运营者可以在陌陌上发表动态、开直播来吸引用户，也可以申请加入群组，然后在群组中推广自己的短视频账号。如图 8-22 所示，为"附近群组"页面。

图 8-22　陌陌"附近群组"页面

▶ 082　Soul 引流

　　Soul 是一款基于心灵的社交 APP，可以帮助用户寻找最合适自己的灵魂伴侣。运营者可以发布视频到"广场"页面来吸引用户，也可以通过"星球"页面的匹配来与好友私聊，让其关注你的短视频账号。

　　如图 8-23 所示，为 Soul 的"星球"页面和"广场"页面。

图 8-23　Soul 的"星球"和"广场"页面

▶ 083　小红书引流

　　小红书是一个生活方式、消费决策的平台和入口，用户可以通过文字、图片、视频笔记记录、分享身边的正能量和美好生活。截至 2019 年 7 月，小红书用户人数已经超过 3 亿，其中大部分新增用户都是 90 后。

　　小红书一开始只是一个社区平台，用户可以在该社区分享海外购物经验，后来发展到关于运动、旅游、家居等信息的分享，涉及消费经验和生活方式的各个方面。2016 年，小红书由人工运营内容向机器分发的方式转变，通过大数据和 AI 技术把内容精准推送给目标用户，提升用户体验感。

　　小红书作为一个生活方式的社区平台，其最大的特色就是用户发布的内容都来源于真实生活。所以，运营者如果要在小红书引流，就必须具备丰富的生活和消费

经验，才有内容输出，从而吸引用户关注。

小红书的口碑营销和结构化数据选品使其成为一个巨大的用户口碑库，能够精准地分析出用户需求，是助力新消费、赋能新品牌的重要阵地。

运营者可以通过在小红书上拍视频、开直播等方式来吸引用户和粉丝。如图 8-24 所示，为小红书 APP 首页的视频展示页面。

图 8-24　小红书 APP 首页的视频展示页面

▶ 084　知乎引流

知乎是一个网络问答社区，致力于构建一个每个人都可以便捷接入的知识分享网络，让用户便捷地与他人分享知识、经验和见解。知乎凭借独特的社区氛围和产品机制，让用户通过对热点事件或话题的讨论，分享高质量的知识内容，以建立彼此之间的信任和连接，打造和提升个人的品牌价值。

在知乎平台，运营者可以采用多种方式来进行短视频的引流，那究竟有哪些方法呢，接下来笔者就来详细介绍。

1）回答问题引流

知乎作为一个知名的问答社区，最基础的引流方式自然是回答别人提出的问题，运营者可以通过回答和短视频内容领域有关的问题来进行引流。

2）撰写文章引流

运营者可以通过撰写发布和短视频内容相关的文章，然后在文章中嵌入自己的短视频账号 ID 来引流。

3）开直播引流

2019 年 10 月，知乎直播功能正式上线。所以，运营者也可以利用直播来进行引流。如图 8-25 所示，为知乎的直播观看页面。

图 8-25　知乎直播页面

4）发视频引流

运营者可以把自己的短视频作品发布到知乎上来吸引用户和粉丝。

5）个人资料引流

运营者可以在自己的知乎个人主页中编辑个人资料来为短视频账号引流，如图 8-26 所示。

图 8-26　个人资料引流

除了以上的这些方法之外，运营者还可以加入和短视频内容相关的分类领域圈

子，然后在圈子中发帖进行引流。当然，运营者也可以自己创建圈子。如图 8-27 所示，为"圈子广场"页面中的圈子分类；如图 8-28 所示，为"创建圈子"页面中的申请流程和创建条件。

图 8-27　"圈子广场"页面　　　　图 8-28　"创建圈子"页面

在知乎 APP 的"发现"页面，有很多领域频道，运营者可以关注和短视频相关的频道，在里面发布视频或者写短评引流。如图 8-29 所示，为各种领域的频道和"财务自由"频道的相关视频。

图 8-29　各种领域频道

对于视频创作新手而言，笔者建议观看知乎 APP"创作者学院"页面的视频

创作手册，这个对知乎视频创作者的帮助是比较大的，如图 8-30 所示。

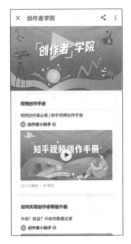

图 8-30 创作者学院页面

▶ 085 芒果 TV 引流

芒果 TV 是湖南广播电视台旗下的新媒体视听综合传播服务平台，可为用户提供湖南卫视所有电视节目高清视频点播服务，并同步推送热门电视剧、电影、综艺、音乐等视频内容。

运营者可以通过在芒果 TV 平台上传短视频作品来吸粉，如图 8-31 所示。不过，在上传视频之前，首先要申请成为创作者才能发布视频，如图 8-32 所示。

图 8-31 "创作者中心"页面　　　　图 8-32 "申请入驻"页面

▶ 086　中关村在线引流

中关村在线是一个资讯覆盖全国并定位于销售促进型的 IT 互动门户，也是一个集产品数据、专业资讯、科技视频、互动行销为一体的复合型媒体平台。

如果运营者是一位数码电子产品爱好者，那么就可以在中关村在线 APP 上发布相关的产品视频来吸引流量。如图 8-33 所示，为中关村在线首页的短视频。

图 8-33　中关村在线首页的短视频

▶ 087　豆瓣引流

豆瓣是一个社区网站，在 2005 年 3 月创立，专注于为用户提供关于书籍、影视、音乐作品方面的信息。它还可提供线下同城活动、小组话题交流等多种功能服务，也是一个集品位、表达、交流系统于一体的创新网络服务平台。

豆瓣的大部分用户群体是具有良好教育背景的都市青年，他们热爱生活。用户可以在豆瓣上自由地发表有关书籍、电影、音乐的评论，还可以搜索别人的推荐，所有的内容展示都取决于用户的选择。

豆瓣平台旗下还有很多产品，比如豆瓣 FM、豆瓣读书、豆瓣阅读、豆瓣电影、豆瓣音乐、豆瓣同城、豆瓣小组等。

运营者可以通过加入和短视频内容有关的豆瓣小组来进行引流。如图8-34所示，为豆瓣APP的"发现小组"页面。

图8-34 豆瓣APP"发现小组"页面

第 9 章

音频引流：
利用声音电台推广

　　最近几年，音频电台非常热门和火爆，各大音频软件层出不穷，比如喜马拉雅、蜻蜓 FM、荔枝 FM 等，这些音频平台的用户量是非常大的。所以，运营者要把握住这部分流量市场，为自己的短视频账号吸引更多粉丝。

088 喜马拉雅引流

喜马拉雅是知名的音频分享平台，同时也是国内发展最快、规模最大的在线移动音频分享平台。2019 年 10 月，喜马拉雅总用户人数突破 6 亿，行业市场占有率达到 75%。

喜马拉雅支持苹果、安卓、微软等多个系统平台，并且首创 PUGC 内容生态，吸引了大量的自媒体人投身音频内容创作，内容覆盖了小说、相声评书、人文、历史、情感生活、商业财经等众多领域，而且各大媒体和品牌也都纷纷入驻喜马拉雅，为用户提供海量的音频。如图 9-1 所示，为喜马拉雅 APP 首页。

图 9-1　喜马拉雅 APP 首页

用户可以利用上下班、散步健身或睡觉前等碎片化的时间来收听喜马拉雅的音频节目，而且喜马拉雅相较于其他音频平台，具有以下各种功能特点，如图 9-2 所示。

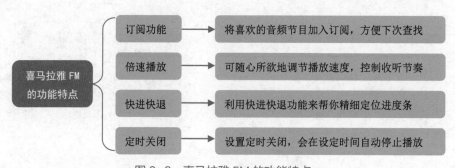

图 9-2　喜马拉雅 FM 的功能特点

运营者可以通过在喜马拉雅 APP 上传和拍摄短视频来吸粉引流。如图 9-3 所示，为喜马拉雅 APP "发现"页面的短视频和短视频发布入口。

图 9-3　喜马拉雅 APP 短视频展示和短视频发布入口

运营者还可以通过录音和直播来引流。如图 9-4 所示，为喜马拉雅 APP 的"录音"页面；如图 9-5 所示，为"主播认证"页面。

图 9-4　喜马拉雅 APP "录音"页面　　图 9-5　喜马拉雅 APP "主播认证"页面

运营者在喜马拉雅 APP 创作内容时，可以参考和学习创作者中心的主播手册，里面有很多内容创作、变现、推广等实用小技巧，如图 9-6 所示。

图 9-6 创作者中心主播手册

在创作中心，运营者可以报名参加"加更节目活动"，请求粉丝为其推广、分享节目内容，增加曝光度，以此来吸引更多的流量和用户。那么，活动在哪里报名呢？具体操作步骤如下。

步骤 01 打开喜马拉雅 APP，❶在"账号"页面点击"创作中心"按钮，如图 9-7 所示；进入"创作中心"页面，❷点击"我要推广"按钮，如图 9-8 所示。

图 9-7 点击"创作中心"按钮　　　图 9-8 点击"我要推广"按钮

步骤 02 然后在"我要推广"页面选择"请粉丝推广"模块，如图 9-9 所示；

最后进入"加更节目活动"页面，选择加更的专辑和本周加更集数，报名参加即可，如图9-10所示。

图9-9　选择"请粉丝推广"模块　　图9-10　加更节目活动

　　运营者还可以加入相关听友圈子，通过发帖为短视频账号引流，吸引精准的用户流量。如图9-11所示，为各种类型的听友圈子。

图9-11　各种类型的听友圈子

◉ 089 蜻蜓 FM 引流

　　蜻蜓 FM 是国内首款网络音频软件，汇聚广播电台、版权内容、人格主播等优质音频 IP。目前，蜻蜓 FM 的总用户人数超过 4.5 亿，月活跃用户数量达到 1 亿，内容涵盖小说、评书、直播、儿童、脱口秀等多种类型。如图 9-12 所示，为蜻蜓 FM 首页和专辑热播榜。

图 9-12　蜻蜓 FM 首页和专辑热播榜

　　在蜻蜓 FM 平台上，运营者可以利用直播来引流，不过需要另外下载专门的蜻蜓主播 APP。如图 9-13 所示，为蜻蜓 FM 的直播页面和开播入口。

图 9-13　蜻蜓 FM 的直播页面和开播入口

▶ 090 荔枝引流

　　荔枝(原荔枝FM)是国内的UGC(User Generated Content：用户原创内容)音频社区，音频内容创作者群体、用户原创播客内容、语音直播和互动创新模式都是荔枝独有的特色。2020年第一季度，荔枝月均活跃用户人数达到5450万，月均付费用户人数达到45万。2020年1月，荔枝FM在纳斯达克挂牌上市。

　　荔枝平台以"90后""00后"的年轻用户群体为主，这些用户群体的付费意愿和活跃度都非常高，是高质量的精准流量。荔枝放弃了原来的编辑推荐，全部采用AI算法来进行内容推荐，同时大大降低了音频创作的门槛。

　　运营者可以通过在荔枝APP上直播和录音来引流。如图9-14所示，为荔枝APP的直播和录音页面。

图9-14　荔枝APP直播和录音页面

▶ 091 企鹅 FM 引流

　　企鹅FM是腾讯科技推出的移动音频内容分享软件，可为用户提供免费听书、听新闻等有声数字收听服务，通过多元化内容的模式，整合腾讯的资源，组成"UGC

＋ PGC ＋版权"的完整音频生态链。

企鹅 FM 的功能优势如图 9-15 所示。

企鹅 FM 的功能优势

拥有影视 IP 有声书、自制节目等高清正版有声资源

支持手机、平板、车载、电脑、智能音箱等智能终端

大王卡用户免流量收听，有专门的免流量可视化提醒

优化上线无障碍版本，创新节目万花筒弹幕

图 9-15　企鹅 FM 的功能优势

运营者可以通过在企鹅 FM 上发布原创声音来引流，也可以注册成为主播获取平台的流量扶持。如图 9-16 所示，为企鹅 FM 的原创录音和发布页。

图 9-16　企鹅 FM 的原创录音和发布页

▶ 092　猫耳 FM

猫耳 FM 是国内第一家弹幕音图网站，也是中国的声优基地，用户可以在猫耳 FM 平台上听电台、音乐、小说以及广播剧，用二次元声音连接三次元世界。猫耳

FM 和其他音频平台或软件不同的是，它的内容基本以二次元文化为主，用户对象
也都是爱好动漫、漫画的年轻用户。

如图 9-17 所示，为猫耳 FM 应用的首页。

图 9-17　猫耳 FM 应用首页

运营者的短视频账号内容定位如果是二次元的话，就可以在猫耳 FM 官网上进
行声音或图片投稿来引流，如图 9-18 所示。

图 9-18　猫耳 FM 官网的投稿入口

当然，运营者也可以通过在猫耳 FM 平台上开直播来引流。接下来笔者就来为

大家介绍猫耳FM手机开直播的操作步骤，具体内容如下所述。

步骤 01 进入猫耳FM应用，❶在"发现"页面点击"直播间"模块，如图9-19所示；进入"直播广场"页面，❷点击"直播中心"按钮，如图9-20所示。

步骤 02 进入"直播中心"页面，❶在右上方点击"我要直播"按钮，如图9-21所示；最后进入"直播间设置"页面，编辑好房间名称、简介、分区，选好封面、直播间背景之后，❷点击下方的"开始直播"按钮即可，如图9-22所示。

图9-19　点击"直播间"模块

图9-20　点击"直播中心"按钮

图9-21　点击"我要直播"按钮

图9-22　点击"开始直播"按钮

　　运营者在开始直播之前需要进行实名认证，如果运营者是在电脑上进行猫耳
FM 直播的话，那就还需要下载安装相应的直播助手；如果运营者对电脑直播的操
作不熟悉的话，官网上有专门的直播操作指南，如图 9-23 所示。

图 9-23　直播操作指南

第10章

线下引流：
扩展引流的空间渠道

目前的短视频引流基本都是在线引流，很少有人去拓展线下的引流渠道，但是随着短视频运营的深入发展，光靠线上引流肯定是不够的，如何在线下引流成了运营者的一大难题。本章介绍了8种线下引流方法，力图帮助短视频运营者解决线下引流难题。

▶ 093 沙龙和培训引流

沙龙是一群志趣相投的人在一起交流的社交活动场所，如图 10-1 所示。

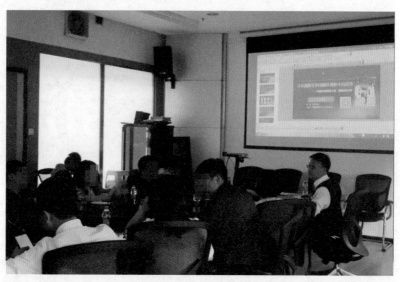

图 10-1　沙龙活动

培训课程可分为线上线下两种，线上活动大多是免费的，而线下活动大部分是需要付费的。本节笔者将为大家介绍线下沙龙活动方式和付费培训引流。

➜ 1. 线下沙龙引流

沙龙活动具有以下几个特点，如图 10-2 所示。

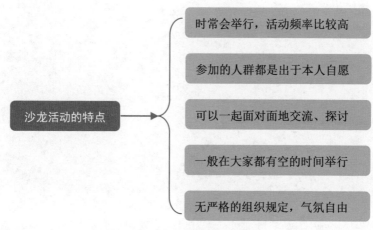

沙龙活动的特点

- 时常会举行，活动频率比较高
- 参加的人群都是出于本人自愿
- 可以一起面对面地交流、探讨
- 一般在大家都有空的时间举行
- 无严格的组织规定，气氛自由

图 10-2　沙龙活动的特点

运营者在参加沙龙活动，进行线下引流之前，还需要明确以下几点。

1）选择自己喜欢的沙龙

运营者要参加自己喜欢的沙龙活动，这样参加沙龙活动就不会变成一件费时费力的事，引流效果也会更好。

2）选择符合类型的沙龙

只有参加符合自己短视频账号定位的沙龙活动，运营者才能成为焦点，才能吸引到目标人群用户。

3）选择和产品匹配的沙龙

引流不能只看数量不看质量，只有选择和经营产品匹配的沙龙，这样吸引的粉丝才会更精准。

运营者应该知道，为短视频账号引流的目的是为了让更多潜在客户转变成自己的忠实粉丝，要做到这一点，以上提到的几点就一定要清楚，这是进行线下引流的前提，有目标地进行引流，才能得到最好的效果。

参加线下沙龙还有一些技巧，如图 10-3 所示。

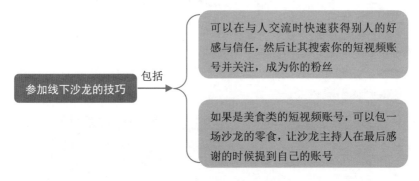

图 10-3　参加线下沙龙的技巧

2. 付费培训引流

付费培训的好处有以下几点，具体内容如下所述。

（1）面对面教授，将复杂的网络培训课程进行分解。

（2）每天安排具体的课程和作业，实现学用的结合。

（3）严格的教学监督，与同学互帮互助，战胜惰性。

（4）全方位的培训，可以获得写作能力和演讲能力。

（5）一起参与培训的同学成为稳定的人脉资源。

如图 10-4 所示，为线下付费培训现场。

参与付费培训自然要把握好人脉，这些人脉是你说一句"请关注一下我吧"，就能成功成为你短视频账号的粉丝，而且如果遇到同样做短视频运营者，可以进行账号互推，如果是做同类型的内容，还可以进行心得交流。

图 10-4　线下付费培训现场

▶ 094　创业活动＋二维码引流

　　之前说过，用户既可以参加线下沙龙或者参加培训，当然也可以参加其他活动，比如创业大赛，如图 10-5 所示。或者在线下通过二维码来进行引流，本节笔者将为大家介绍这两种引流方式。

图 10-5　创业大赛现场

➤ 1. 参加创业活动引流

　　运营者通过参与创业活动来引流是一种不错的引流方式，不过参加的活动需要

具备以下几个特点，如图 10-6 所示。

图 10-6　参加的活动需要具备的特点

就拿微商创业大赛来说，这是一个展示自己的绝佳舞台，可以让大家看到你的各大优势，将这样的比赛利用起来，凸显自己的特长和优势，并积极参与互动的环节，让来看比赛的人都能记住你，自然会有人主动想要结识你，到时你就可以让他关注你的短视频账号。

2. 二维码线下引流

我们可以将自己的短视频账号的二维码打印出来，或者印在产品上，以方便别人扫码添加好友并关注，而且各大短视频平台都可以自动生成二维码名片。

如图 10-7 所示，为抖音号的二维码；如图 10-8 所示，为快手账号二维码；如图 10-9 所示，为视频号的二维码名片；如图 10-10 所示，为 B 站账号的二维码名片。

图 10-7　抖音号二维码名片

图 10-8　快手账号二维码名片

在产品上印二维码来引流是很多企业或商家推广商品的有效手段之一，这样可以最大限度获取流量。如图 10-11 所示，为通过在产品上印二维码引流案例。

图 10-9　视频号二维码名片　　　图 10-10　B 站账号二维码名片

图 10-11　通过产品二维码引流

▶ 095　门店 + 外卖引流

　　如果短视频运营者有自己的线下实体店，那么就可以将实体店的客户流量资源引流到自己的短视频账号中。而外卖引流法就是利用外卖订单引流的一种方法。本节笔者将为大家介绍这两种引流方法。

1. 门店引流

　　实体店是一种很好的线下引流渠道，如图 10-12 所示。运营者一定要好好利

用这种资源。以下是实体店线下引流的优势，如图 10-13 所示。

图 10-12　线下实体店

实体店线下引流
的优势　——包括——

通过面对面地交流，可以让客户消除防备心理

产品质量和服务有保障，能够增强客户的信任感

流量来源都是上门购物的客户，流量更加精准

图 10-13　实体店线下引流的优势

接下来，笔者就给大家讲解实体店线下引流的具体方法，如图 10-14 所示。

实体店线下引流
的具体方法　——包括——

采用送礼物或者办会员卡的方式，让客户留下联系
方式，然后让其关注自己的短视频账号

根据客户的联系方式添加他们的微信，然后经常在
朋友圈分享短视频作品，吸引其关注

和顾客沟通交流，消除他们的防备心理，获得他们
的信任，然后让其乐意成为自己的粉丝

图 10-14　实体店线下引流的具体方法

如图 10-15 所示，为 B 站企业账号"织羽集"。"织羽集"是一个小有名气
的汉服品牌，不仅拥有线上网店，也有线下实体店。去实体店购买汉服的客户大多

是传统文化爱好者，买过织羽集汉服的客户自然就会关注其B站账号，因为不仅是出于对这个品牌产品的喜爱，更重要的是运营者会在账号中发布有关新产品的视频展示信息，可以了解店铺的上新动态。如图10-16所示，为织羽集汉服实体店。

图10-15　B站账号"织羽集"

图10-16　织羽集汉服实体店

2. 外卖引流

运营者该如何利用外卖来引流呢？其实很简单。我们平时在点外卖时，里面经

常会有商家附带的好评返现卡，让消费者给5星好评并晒图，然后添加商家的微信领取返现红包。这样做有两个目的，一是提高店铺商品的销量和好评率，二是把用户引流到微信私域流量中。

运营者如果也有自己的美食店铺的话，那么就可以依葫芦画瓢，在外卖订单里放入自己的短视频账号二维码名片，并告诉客户，关注账号参与活动可享受优惠或者获得免单机会。

▶ 096 快递 + 宣传单引流

快递引流法就是利用寄快递来引流的一种方法；发宣传单引流就是将短视频账号的二维码或ID印在宣传单上，通过发传单的方式进行引流推广，如图10-17所示。本节笔者将为大家介绍这两种吸粉引流方法。

图 10-17　通过发传单进行推广

1. 快递引流

快递引流和外卖引流的方法类似，也是通过在包裹中放入带有短视频账号引流信息的卡片，引导客户扫描关注。快递引流的优势在于产品的销量越高，推广的范围就越大，引流的效果也就越明显。

如果运营者有自己的网店的话，就可以运用这一方法来为自己的短视频账号吸粉引流。但运营者也需要注意给予客户好处，这样人家才会乐于关注。

2. 发宣传单引流

发传单引流可以雇人发，也可以自己发，发传单的时候需要注意的是，必须选

择人流量大的地方去派发，这样能够最大限度地提高推广的效率和引流的效果。另外，派发传单的人员还需要具备良好的心理素质和承受压力。

如图 10-18 所示，为人流量大的区域。

图 10-18　人流量大的区域

第11章

私域引流：
搭建短视频私域流量

前面 10 章讲的都是如何在各大平台给短视频引流，怎么给短视频账号快速涨粉。其实，利用短视频来进行营销推广也是短视频引流知识体系必不可少的组成部分。本章将以视频号、B 站、抖音、快手平台为例，给大家讲解将短视频流量引流到私域流量池的具体方法。

▶ 097 视频号的私域引流技巧

笔者在第 4 章介绍过视频号的内部涨粉方法，那么我们又如何将视频号上的流量引流到私域流量池中呢？下面笔者就来为大家进行具体的讲解。

1. 文章链接，添加微信

微信的未来发展将基于"链接"主题，在现有链接的基础之上，开发出更多链接方式。目前，在视频号中能添加的链接只有公众号文章链接，所以视频号运营者可以很好地利用公众号，将用户转化为私域流量。

如图 11-1 所示，为视频号"创于前 LOGO 设计"发布的视频作品。该视频号运营者就是将自己的微信二维码添加在公众号文章中，并且加上一段文字说明，引导用户加微信好友，然后以超链接的形式将该篇文章添加在视频号内容的下方。

图 11-1　利用微信公众号文章引流

2. 评论留言，引导加 V

视频号的评论区是用户和运营者进行互动的地方，营销人员经常利用评论功能来进行引流。视频号运营者也可以在回复评论留下自己的微信联系方式，这样那些对内容感兴趣或有意向的用户就会添加好友。

如图 11-2 所示，为视频号运营者通过在自己作品的评论区留下微信联系方式引导用户添加好友。

图 11-2　利用评论留言引流

▶ 3. 内容吸引，转化用户

视频号运营者如果想要通过所发布的视频号内容吸引用户，从而转化成为私域流量，可以在视频的标题、文案以及视频内容中展示微信号。

1）标题

视频号运营者可以将自己的微信号添加在视频号内容的标题处，用户在看完视频之后，如果觉得视频号有意思，传达了有价值或者对他有用的信息，那么就有可能会添加微信，如图 11-3 所示。

图 11-3　在视频号下方添加微信号

2）文案

一部分视频号运营者会选择将自己的微信号或者其他联系方式，以文案的形式添加到视频中，采用这种方式也可以将流量转化为私域流量。笔者建议，采用这种方法时最好是将微信号添加在视频末尾，虽然这样会减少一部分流量，但是不会因为影响内容的观感而导致用户反感。

3）视频内容

这种方法合适真人出境的短视频，通过视频运营者口述微信号吸引用户加好友。这种方法的信任度比较高，说服力比较强，转化效果也比较好。

4. 设置信息，留下联系方式

视频号运营者可以通过在账号主页的信息设置中添加微信号来引流，包括视频号昵称和个人简介的设置，下面笔者就来分别介绍。

1）视频号昵称

视频号运营者在给视频号起名的时候，可将自己的微信号添加在后面，如图 11-4 所示。这样其他用户在看到你的视频号时就能马上知道你的联系方式，如果你发布的内容符合他的需求，那他就会添加你为好友。

2）简介

一般来说，运营者会在简介中对自己以及所运营的视频号进行简单的介绍。那么，运营者填写信息的时候可以在简介中加入个人微信号，然后吸引用户添加好友，如图 11-5 所示。

图 11-4　在昵称中添加微信号　　　　图 11-5　在简介中添加联系方式

除了上面介绍的在昵称和简介中添加联系方式外，运营者还可以在视频号作品的封面图片以及视频号的头像图片中加入自己的联系方式。

▶ 098 沉淀流量来维护好粉丝

微信视频号可以为个人微信号引流增粉，个人微信号也可以帮助视频号运营者更好地维护视频号平台的粉丝，通过对粉丝的管理维护，可以增加粉丝黏性，提高营销转化率，实现流量持续变现。本节主要从 3 个方面来介绍维护和管理视频号粉丝的方法，具体内容如下所述。

1. 营销活动，增加互动

视频号运营者可以在微信中开发一些营销小程序，如签到、抽奖、学习和小游戏等，以提高粉丝参与的积极性。运营者也可以在一些特殊的节假日期间，在微信上开发一些吸粉引流的 H5 页面活动，以提升粉丝的活跃度，快速吸引新的粉丝进入微信私域流量池。

在制作微信 H5 页面活动时，"强制关注 + 抽奖"这两个功能应组合使用，可以把 H5 活动的二维码放到微信公众号文章中，或者将活动链接放入"原文链接"、公众号菜单以及设置关注回复等，让用户能及时参与活动。

当制作好 H5 页面活动后，还需要一定的运营技巧才能实现粉丝的有效增长，具体内容如图 11-6 所示。

图 11-6 H5 页面活动的运营技巧

2. 改变方法，提高黏性

不管是电商、微商还是实体门店，都将微信作为主要的营销平台，可见其有效性是不容置疑的。所以，微信视频号的运营者完全可以借鉴这些有效的方法，在微

信公众号或微信朋友圈中发布营销内容，培养粉丝的忠诚度，激发他们的消费欲望，同时还可以通过微信聊天解决粉丝的问题，提高粉丝的黏性。

在运营粉丝的过程中，微信内容的安排在账号创建之初就应该有一个明确的定位，并基于其短视频内容定位进行微信内容的安排，也就是需要运营者制定微信平台的内容规划，这是保证粉丝运营顺利进行下去的有效方法。

例如，公众号"手机摄影构图大全"就对账号的内容进行了定位规划，并在功能介绍中明确说明，推送的内容始终围绕这一定位来输出，如图 11-7 所示。

所以，视频号运营者可以借鉴这个方法，给账号做好定位，并且发布其垂直领域的内容，这样引流到私域流量池的粉丝更加精准，能更好地管理和维护粉丝，同时也有利于后续的变现。

图 11-7　微信公众号的整体内容规划

3. 打造矩阵，运营粉丝

大部分视频号运营者都会同时运营多个微信号来打造账号矩阵，但随着粉丝数量的不断增加，管理这些微信号和粉丝就成了一个较大的难题，此时视频号运营者可以利用一些其他工具来帮忙。

例如，聚客通是一个社交用户管理平台，可以帮助运营者盘活微信粉丝，引爆单品，具有多元化的裂变和拉新玩法，助力运营者实现精细化的粉丝管理。聚客通可以帮助视频号运营者基于社交平台，以智能化的方式获得以及维护新老客户，提升粉丝运营的效率。如图 11-8 所示，为聚客通官网首页的账号注册登录界面。

图 11-8　聚客通官网登录首页

▶ 099　B 站的私域引流途径

　　B 站的用户流量是非常优质的，因此在搭建私域流量池的时候，我们有必要把 B 站平台上的流量引流到自己的私域流量池中。本节介绍从 B 站上引流到私域的各种方法和途径。

➡ 1. B 站直播，引导添加

　　B 站直播引流主要有 3 种方式，一种是通过直播公屏引流，另一种是主播公告引流，还有一种是直播简介引流，下面笔者逐一进行讲解。

　　1）直播公屏引流

　　在 B 站进行直播时，我们可以在公屏留下自己的 QQ 或者微信联系方式，这样观众进入直播间的时候，就能在第一时间看到，如果他对你的直播内容感兴趣，就可能会加你为好友，如图 11-9 所示。

图 11-9　在直播公屏上留下 QQ 和微信引流

　　如果当个人 QQ 或者微信好友人数达到上限时，我们还可以通过在直播公屏上留下 QQ 群或微信群的号码来引导受众加群，这同样可以达到圈养私域流量的目的。而且，相对于个人号而言，社群更有利于用户的运营和管理。

　　如图 11-10 所示，为主播在直播公屏上留下的 QQ 群号和微信号。

图 11-10　在直播公屏上留下 QQ 群号引流

　　2）主播公告引流

　　主播在 B 站直播之前，可以通过在主播公告里留下联系方式来圈粉，培养自己的私域流量，如图 11-11 所示。

图 11-11　在主播公告上留下联系方式引流

3）直播简介引流

主播可以通过撰写 B 站直播简介来进行引流，如图 11-12 所示。

图 11-12　通过直播简介引流

4）标题封面引流

除此之外，主播还可以通过设置直播间的标题和封面，在标题或在封面图片中加入联系方式来进行引流，如图 11-13 所示。

图 11-13　通过直播标题引流

2. 专栏投稿，文章引流

B 站的内容输出形式一共有 3 种，除了前面讲的直播之外，还有图文和视频。B 站的专栏区就是专门提供给内容创作者进行图文创作，投稿文章的地方。所以，我们可以在文章的结尾处放上自己的微信号或公众号来引流，如图 11-14 所示。

图 11-14　通过专栏文章投稿来引流

3. 视频引流，4 种手段

在 B 站通过投稿视频来引流一共有 4 种操作手段，分别是视频标题引流、视频简介引流、视频内容引流和视频弹幕引流，具体内容如下所述。

1）视频标题引流

我们在进行视频投稿时可以将个人微信号加入视频标题中，这样能让受众一眼就能看到你的联系方式，从而吸引意向人群添加好友，如图 11-15 所示。

图 11-15　通过视频标题来引流

2）视频简介引流

在视频的内容简介中加入联系方式的引流效果没有视频标题那么明显，因为受

众在刷 B 站视频时一般很少去看视频的内容简介，而且视频简介的内容会被系统默认折叠或隐藏。虽然如此，但这仍然不失为一种可行的引流方法，如图 11-16 所示。

图 11-16　通过视频简介来引流

3）视频内容引流

另外，有的 UP 主会在投稿的视频内容中加入联系方式来为自己引流。例如，B 站知名 UP 主"硬核的半佛仙人"，在每期投稿的视频结尾中都会加入自己的微信公众号，将 B 站上的流量引过去，如图 11-17 所示。

图 11-17　通过视频内容来引流

4）视频弹幕引流

弹幕文化作为 B 站视频平台的特色对增强用户黏性发挥了很大的作用，发弹幕是用户观看视频进行互动交流最常用的方式。弹幕的优势在于没有时间限制，只要发送了弹幕之后，不管受众在什么时候进来观看视频，都可以看到别人发送的弹

幕信息，除非受众在观看视频时把弹幕给屏蔽了。

如图 11-18 所示，为 B 站视频中用户发送的弹幕信息。

图 11-18　用户发送的弹幕信息

基于这个优点，我们可以在 B 站视频中把个人的联系方式作为弹幕发送出去，这样点击观看这个视频的受众就都能看到你的引流信息了。

新注册的 B 站用户无法发送弹幕信息，要想开通弹幕功能就必须进行答题转正，新用户点击视频观看时，在那里发弹幕会弹出"请转正答题"窗口，如图 11-19 所示。点击"前往答题"按钮即可跳转至答题界面，如图 11-20 所示。

图 11-19　点击"前往答题"按钮　　　　图 11-20　答题界面

B 站的答题转正设置，其具体内容如下所述。

（1）让新用户事先了解 B 站的平台规则和社区文化。

（2）可以对用户群体进行筛选，让用户学习弹幕礼仪。

（3）维持用户人数增长和内容质量程度之间的平衡。

（4）答题转正在一定程度上能提高 B 站的用户黏性。

（5）可以对用户进行分类，优化 B 站的内容机制和算法。

4. 发表评论，巧妙引流

　　B 站用户除了发送弹幕进行互动之外，视频或者文章下方的评论区也是用户沟通交流的地方。用户在浏览完内容之后会发表一些自己的观点和看法，UP 主在和用户进行互动时，可将自己所要表达的重要信息的评论进行置顶，这样所有参与互动的用户都可以看到，如图 11-21 所示。

图 11-21　对重要信息的评论进行置顶

　　我们在 B 站进行推广引流时，一定要好好利用评论置顶的这个功能，把含有个人微信号的评论进行置顶，对私域流量的引流能获得意想不到的效果。

5. 个人主页，简介引流

　　一些 UP 主会将自己的个人微信或者 QQ 联系方式写在个人主页的资料简介

上，以便那些有意向的用户流量添加好友，如图 11-22 所示。

图 11-22　在个人简介上留下联系方式进行引流

▶ 100　抖音导流微信的方法

当运营者通过注册抖音号，拍摄短视频内容在抖音短视频平台上获得大量粉丝后，接下来就可以把这些粉丝导入微信，通过微信来引流，将抖音流量沉淀到自己的私域流量池，获取源源不断的精准流量，降低流量获取成本，实现粉丝效益的最大化。运营者都希望自己能够长期获得精准的私域流量，这需要不断积累，将短视频吸引的粉丝导流到微信平台上，把这些精准的用户圈养在自己的流量池中，并通过不断的导流和转化，更好地实现变现。

这里再次强调，抖音增粉或者微信引流，首先必须把内容做好，通过内容运营来不断巩固你的个人 IP。只有好的内容才能吸引粉丝，他们才愿意去转发分享，长此以往，你的私域流量池中的"水"就会越来越多。

1. 账号简介，展示微信

抖音的账号简介通常简单明了，一句话点明主题，主要原则是描述账号 + 引导关注，基本设置技巧是前半句描述账号特点或功能，后半句引导关注微信；账号简介可以用多行文字，但不建议直接引导加微信等。

在账号简介中展示微信号是目前最常用的导流方法，而且修改起来也非常方便快捷。但需要注意，不要在其中直接标注"微信"，可以用拼音简写、同音字或其

他相关符号来代替。运营者的原创短视频的播放量越多，曝光率越大，引流的效果也就会更好，如图11-23所示。

图11-23 在抖音账号简介展示微信号

2. 账号名字，加入微信

在账号名字里加入微信号是抖音早期常用的导流方法，但由于今日头条和腾讯之间的竞争非常激烈，抖音对于名称中的微信审核也非常严格，因此运营者在使用该方法时需要非常谨慎。

同时，抖音的名字需要有特点，而且最好和定位相关。抖音名字设定的基本技巧如图11-24所示。

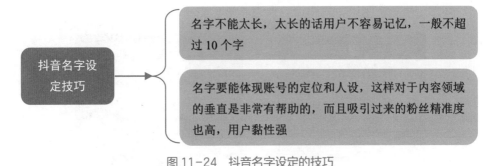

图11-24 抖音名字设定的技巧

3. 视频内容，露出微信

在短视频内容中露出微信的主要方式可以由运营者自己说出来（加上字幕），也可以通过背景展现出来，或者打上带有微信号的水印。只要这个视频能火爆，其

中的微信号也会随之得到大量的曝光。例如，某个护肤内容的短视频，通过图文内容介绍了一些护肤技巧，最后展现运营者自己的微信号来引流。

需要注意的是，最好不要直接在视频上添加水印，这样做不仅影响粉丝的观看体验，而且不能通过审核，甚至会被系统封号。

4. 把抖音号，同步微信

抖音号跟微信号一样，是其他人能够快速找到你的一串独有的字符，位于名字的下方。运营者可以将自己的抖音号直接修改为微信号。但是，抖音号每 30 天才能修改一次，一旦审核通过短时间内就不能再修改了。所以，运营者在修改前一定要想好，这个微信号是否是你最常用的那个。

如图 11-25 所示，为将抖音号和微信号同步展示的案例示范。

图 11-25　将抖音号与微信号同步

5. 背景图片，包含微信

背景图片的展示面积比较大，容易被人看到，因此把含有联系方式或引流信息的图片作为账号主页背景，其引流效果也非常明显，如图 11-26 所示。

图 11-26　把含有联系方式的图片作为背景

所以，运营者也可以依样画葫芦，将微信号放入图片中，然后作为抖音账号主页的背景图片，把抖音流量引流到微信中去。

6. 个人头像，放入微信

抖音号的头像都是图片，在其中放入微信号，系统也不容易识别，但头像的展示面积比较小，需要粉丝点击放大后才能看清楚，因此导流效果一般。另外，有微信号的头像也需要运营者提前用修图软件做好。

需要注意的是，抖音对于含有微信的个人头像管控得非常严格，所以运营者一定要谨慎使用。抖音号的头像也需要有特点，必须展现自己最美的一面，或者展现企业的良好形象。

运营者可以进入"编辑资料"界面，点击更换头像即可修改。头像选择有两种方式，分别是从相册选择和拍照。另外，在"我"界面点击头像，不仅可以查看头像的大图，还可以对头像进行编辑操作。头像设定的技巧如图 11-27 所示。

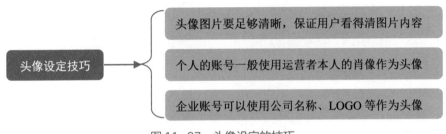

图 11-27 头像设定的技巧

▶ 101 快手账号的引流渠道

快手和抖音是短视频平台的两大巨头，其平台特色、用户人群各不相同，这就说明了它们的流量重叠性不会很大。所以，我们不仅要把抖音上的流量引流到私域流量池中，还要把快手平台上的流量也利用起来。下面笔者就来讲解快手私域流量的引流技巧，帮助运营者获得更多的私域流量。

1. 通过视频，封面引流

用户在快手观看短视频时，除了"发现"页的视频可以直接观看以外，其他地方的视频，比如同城、关注页面的视频都需要先点击视频封面才能播放，如图 11-28 所示。不仅如此，用户在进入某个快手号主页查看其作品时，看到的也是视频的封面。大多数快手用户在浏览视频的时候都是根据视频封面来决定是否观看视频，也就是说，用户第一眼看到的是视频的封面而非视频的内容。所以，我们可以在视频封面图片上放入联系方式来引流，这样用户不仅能在第一时间看到，而

且封面足够吸引人的话还能获得更多人的关注。

图 11-28　快手的同城和关注页面展示

如果你的视频封面对快手用户的吸引力比较强，那用户自然愿意点击观看。因此，视频封面越有吸引力其引流能力就越强。要想让自己的视频封面更有吸引力应该做好以下这两个方面的工作，如图 11-29 所示。

图 11-29　提高视频封面吸引力的技巧

2. 作品推广，更多推荐

快手短视频发布之后，快手运营者可以通过快手的"作品推广"功能为视频进行引流。所谓作品推广，实际上就是通过向快手官方支付一定金额的费用，让快手平台将你的短视频推送给更多快手用户。那么，快手"作品推广"功能如何使用呢？下面笔者具体介绍操作的步骤。

步骤 01 登录快手短视频 APP，点击"发现"界面左上方的 ☰ 按钮，操作完成后，弹出快手菜单栏。然后点击菜单栏中的账号头像，进入快手个人主页界面，选择需要进行"作品推广"的短视频，如图 11-30 所示。

步骤 02 进入短视频播放界面，❶点击视频播放界面中的 ◉ 按钮；❷在弹出

的列表框中选择"作品推广"选项，如图 11-31 所示。

图 11-30　快手个人主页

图 11-31　选择"作品推广"选项

步骤 03 进入"作品推广"界面，快手运营者可以根据推广目的，在"把作品推荐给更多人"和"推广给粉丝"之间进行选择，如图 11-32 所示。

步骤 04 以"把作品推荐给更多人"为例，只需点击"作品推广"界面中的"把作品推广给更多人"按钮，即可进入"推广给更多人"界面，如图 11-33 所示。

图 11-32　"作品推广"界面

图 11-33　"推广给更多人"界面

在该界面，快手运营者可以对期望增加的数据、投放人群、投放时长、投放页

面和投放金额等内容进行选择。选择完成后，只需支付相应的快币，便可完成作品推广的投放设置。

　　虽然这种引流的方式需要付出一定的成本，但相应地能得到平台更多的推荐，获得更多的曝光量，带来更多的粉丝和流量。这时，只要在视频中加入联系方式或引流信息就可以同时把流量引导到私域流量池中，可谓一举两得。

➡ 3. 直播引流，内容形式

　　在互联网商业时代，流量是所有商业项目生存的根本，谁可以用更短的时间获得更多更精准的流量，谁就有更多的变现机会。而快手直播就能够达到在短期内获得大量流量的目的。因此，许多快手运营者都会选择通过开直播来进行引流。

　　对于一般人而言，在通过快手直播引流时可以采用"无人物出镜"的方式。虽然，这种方式粉丝增长速度比较慢，但我们可以通过账号矩阵的方式来弥补，以量取胜。下面就来介绍"无人物出镜"直播的几种方式。

　　1）真实场景＋字幕说明

　　发布的短视频可以通过真实场景演示和字幕说明相结合的形式，将自己的观点全面地表达出来，这种直播方式不需要主播本人出境，同时又能够将内容完全展示出来，非常接地气，自然能够得到大家的关注和点赞。

　　2）游戏场景＋主播语音

　　大多数用户看游戏直播关注的重点还是游戏画面。主播之所以能够吸引用户观看游戏直播，除了本身过人的操作能力之外，语言表达能力也很关键。因此，游戏场景＋主播语音是许多主播的重要直播形式。如图 11-34 所示，为快手的游戏直播页面。

图 11-34　游戏场景＋主播语音的直播页面

3）图片 + 字幕（配音）

如果直播的内容都是一些技能讲解和专业知识，那么快手运营者可以选择采用图片 + 字幕或配音的形式进行内容展示。

在直播的过程中，主播就可以引导粉丝或受众加其 QQ 或者微信联系方式，将直播间的流量引到自己的私域流量池。

4. 快手引流，7 种技巧

和抖音一样，快手也可以通过在各个地方留下个人微信号等联系方式将平台上的流量引流至个人私域流量池，而且方法都是大同小异，下面笔者再来介绍快手平台私域流量引流的几种常用的技巧，具体内容如下所述。

1）通过视频内容引流

在这个内容为王的时代，内容的优质程度往往决定了视频的播放量，也就是能带来多少粉丝和流量。所以，如果运营者拥有生产原创优质内容的能力，那么就可以通过优质的原创内容吸引更多用户观看，同时在视频内容里留下微信号或者公众号等引流信息，将吸引过来的流量进一步引导至私域流量池。

2）通过回复评论引流

通过回复粉丝评论引流是营销者在各个平台上经常使用的营销手段之一，这样做的好处就是使引流操作看起来非常自然，且不容易被系统检测到你在打广告，安全性比较高。

如图 11-35 所示，为快手号"手机摄影构图大全"在评论中引导粉丝加微信好友，为自己私域流量池引流。

图 11-35　通过回复评论引流

3）通过私信消息引流

除了评论引流之外，在快手平台上运营者还可以通过给用户发私信消息来引流，

如图 11-36 所示。

图 11-36　利用私信消息引流

4）通过账号简介引流

如果要在快手平台上打广告进行营销推广，那么账号主页的资料简介便是一个非常不错的广告展示位，运营者可以将个人微信号等联系方式留在资料简介中，以便意向人群随时联系，如图 11-37 所示。

图 11-37　利用快手账号简介引流

5）通过账号昵称引流

我们可以在快手个人资料中编辑账号昵称，把联系方式加进去，达到引流的目的，如图 11-38 所示。

图 11-38　通过账号昵称引流

6）通过设置快手号引流

不仅微信可以通过搜索微信号来添加好友，抖音号和快手号一样具有搜索添加功能。所以，快手运营者可以将自己的快手号设置成微信号，并在资料简介中加以说明，这样无形之中就起到了很好的引流作用，获得引流效果，如图 11-39 所示。

图 11-39　通过设置快手号引流

7）通过账号头像引流

快手引流的最后一种方式就是利用头像图片来引流，也就是说在头像图片中加入联系方式或引流信息让用户一眼就能够明白你是在引流推广。这要求头像图片像素足够高，用户能看清楚图片所包含的信息内容。但这种引流方式也会导致头像不美观，引起部分用户的反感。

如图 11-40 所示，为通过账号头像引流的案例。

图 11-40　通过账号头像引流

第12章

私域变现：
掌握获取收益的方法

不论是为短视频引流涨粉，还是将其流量导入个人私域中，其最终的目的都是转化变现，获取收益。所以，当我们把短视频的流量导入私域流量池之后，就要将其变现。本章就来讲述私域流量的变现方式，帮助大家收获流量红利，实现月入过万。

▶ 102 公众号的变现方式

获得收益是每个私域流量运营者的最终目的，因此掌握一定的盈利方法是每个运营者必须具备的技能。本节将介绍微信公众号的变现方式，帮助运营者实现公众号私域流量变现。

1. 广告接单

软文广告是指微信公众平台运营者在公众号文章中植入软广告，以此来获得广告费，从而实现私域流量变现。

文章中软性植入广告是指文章里不会介绍产品、直白地夸产品有多好的使用效果，而是选择将产品渗透到文章内容中去，达到在无声无息中将产品的信息传递给消费者的目的，从而使消费者能够更容易接受该产品。

软文广告形式是广大微信公众号运营者使用得比较多的盈利方式，同时其获得的效果也是非常显著的，下面我们就来看一个案例。

如图 12-1 所示，为微信公众号"蕊希"发布的一篇关于面膜产品推广的软文。作者以朋友失恋这件事情作为文章的开头，吸引对此感兴趣的粉丝阅读，最后在文章的结尾处附带有关产品的销售信息，只要粉丝点击商品链接购买即可获得收益。

图 12-1 公众号软文广告示例

2. 开通流量

流量主功能是腾讯为微信公众号量身定做的一项展示推广服务，主要是指微信

公众号的管理者将微信公众号中指定的位置提供给商家打广告，然后收取一定费用的一种推广服务。如图 12-2 所示，为"阿枫科技"公众号在文章底部的广告区给香槟品牌"人头马"打的流量广告。在微信公众号的特定位置，展示商家广告，然后根据点击量进行收费，这就是流量广告的盈利方式。

图 12-2　流量广告示例

　　想要获得流量广告收益，微信公众号运营者首先要开通流量主功能，在微信公众号的"推广"选项区中单击"流量主"文字链接，如图 12-3 所示；进入"流量主"开通页面，如图 12-4 所示。

图 12-3　单击"流量主"文字链接

　　运营者单击"申请开通"按钮，就能进入开通页面，如果没有达到相关要求，则不能开通流量主功能，平台会跳出"温馨提示"对话框，如图 12-5 所示。

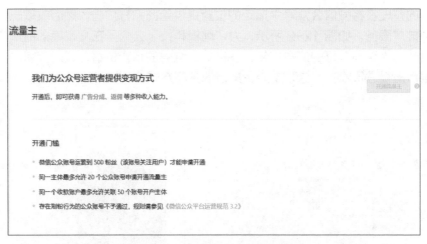

图12-4　"流量主"申请开通页面

图12-5　"温馨提示"对话框

→ 3. 微信小店

2014年5月29日，微信公众平台正式推出了"微信小店"，其功能包括添加商品、商品管理、订单管理、货架管理、维权等，运营者可使用接口批量添加商品，快速开店，挖掘私域流量的购买力，通过微信小店销售产品来实现盈利。

开通微信小店的前提条件是必须先开通微信支付，如图12-6所示；公众号接入微信支付的申请材料，如图12-7所示；申请费用及流程，如图12-8所示。

对微信官方而言，"微信小店"将丰富微信和微信支付的应用场景。运营者在微信公众号中搭建自己的电商平台，有助于扩展公众账号的业务范围。

图 12-6　开通微信小店的申请条件

图 12-7　接入微信支付的申请材料

图 12-8　申请费用及流程

▶ 4. 粉丝赞赏

为了鼓励优质的微信公众号内容创作者，微信公众平台推出了"赞赏"功能，以帮助运营者将高质量的私域流量快速变现。目前，微信已经淡化"赞赏"二字，而是将其改为"喜欢作者"，这也体现出微信平台对优质内容创作者的重视，如图 12-9 所示，受众可以对喜欢的公众号作者选择合适的金额进行打赏。

图 12-9　微信赞赏功能

运营者如果符合开通要求，那么只需在赞赏功能开通页面单击"开通"按钮，即可申请开通赞赏功能，如图 12-10 所示。

图 12-10　赞赏功能开通页面

5. 售卖服务

很多运营者往往通过微信公众号向自己的粉丝售卖各种服务，以达到私域流量变现的目的。这种变现方式与内容电商的区别在于，服务电商出售的是各种服务，如打车、住酒店、买机票等，而不是实体商品。

6. 分销产品

商业广告变现除了发布软文之外，还有一种方式就是直接打硬广告。运营者通过在公众号上发布有关商品介绍的文章分销商品，如果粉丝点击商品链接并购买了商品，运营者就能得到相应的佣金。如图 12-11 所示，为公众号"蕊希"为 HFP 品牌推广分销产品的文章内容。

图 12-11　通过分销商品赚取佣金变现

7. 售卖课程

微信公众号还有一种非常热门的变现手段，那就是知识付费。如果运营者自身具有某个领域的专业知识或技能的话，便可自己开发课程，通过在自己的微信公众号上向粉丝出售课程获取收益。

8. 账号转让

转让账号是微信公众号变现最直接的一种方法，运营者可以通过网上的公众号交易平台转让、出售自己的微信公众号，比较有名且可靠的交易平台有新榜、鱼爪网等。如图 12-12 所示，为鱼爪网公众号交易页面。

图12-12　鱼爪网公众号交易页面

不过，这种变现方式只适用于那些有一定粉丝量和影响力的大号，对于新手账号而言并没有多大的利用价值。笔者建议不要轻易出售自己的账号，公众号运营起来不容易，将自己的账号转让虽然可以快速获得一笔不菲的收入，但是也失去了持续变现的机会和能力，这种"杀鸡取卵"的行为从长远来看是不可取的。

▶ 103　微信社群变现手段

运营者想要通过社群盈利，实现私域流量变现，就必须了解社群变现盈利的方式。本节笔者将为大家介绍社群服务、会员收费、社群广告等几大重要的变现模式，帮助运营者在私域社群运营大流中收获红利。

1. 社交电商

运营者可以通过自建线上电商平台提升用户体验，砍掉更多的中间环节，通过社群把产品与消费者直接绑定在一起。社群电商平台主要包括APP、小程序、微商城和H5网站等，其中"小程序＋H5"是目前的主流形式，可以轻松实现商品、营销、用户、导购和交易等全面数字化。如图12-13所示，为兴盛优选的H5店铺和小程序店铺界面，可以方便社群用户快速下单。

然而，很现实的一个问题是，许多运营者依靠自身的力量是无法打造线上电商平台的。这主要是因为有两大难题摆在了运营者面前，一是没有足够的资金搭建，二是没有足够的流量。当然，这两个难题实际上是一个问题，那就是难以建立有影响力的线上电商平台。

通过"小程序＋H5"打造双线上平台，企业和商户可以在线上商城、门店、收

银、物流、营销、会员、数据等核心商业要素上下功夫，构建自身的电商生态，对接社群的私域流量，打造"去中心化"的社交电商变现模式。

图 12-13　兴盛优选的 H5 店铺和小程序店铺

▶ 2. 广告变现

在社群经济时代，我们一定要记住一个公式"用户 = 流量 = 金钱"。同公众号和朋友圈一样，有流量的社群也可以用来投放广告，而且效果更加明显，转化率也相当高，同时群主也能够通过广告信息的传播实现快速营收。

社群是精准客户的聚集地，将广告投放到社群宣传效果会更好，运营者可以多找一些同类型的商家合作。社群广告变现的相关技巧如图 12-14 所示。

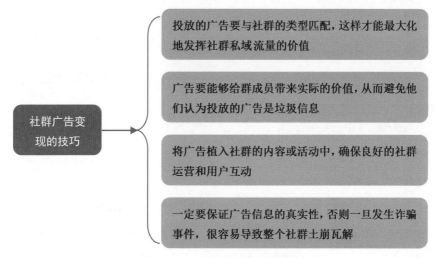

图 12-14　社群广告变现的技巧

对于那些管理非常优秀的社群来说，适当的广告投放不失为一种快速变现的好方法。当然，广告主对于社群也非常挑剔，他们更倾向于流量大、转化高的社群，这些都离不开运营者的用心管理。

→ 3. 付费会员

招收付费会员也是社群运营者变现的方法之一，付费会员享有普通会员没有的权益，如图 12-15 所示。

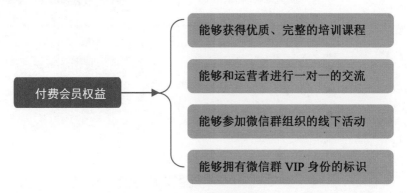

图 12-15　付费会员权益

例如，"罗辑思维"就曾推出过付费会员制，其名额在半天就售罄了。"罗辑思维"为什么能够做到这么牛的地步，主要是运用了社群思维来运营私域流量，将一部分属性相同的人聚集在一起，形成一股强大的力量。

"罗辑思维"在运营初期的主要任务也是积累粉丝，因为只有积累了足够的私域流量，才能厚积薄发，为后期的变现提供雄厚的基础，"罗辑思维"吸引用户的方式，如图 12-16 所示。

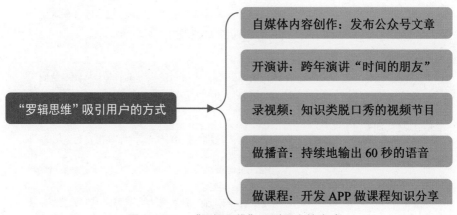

图 12-16　"罗辑思维"吸引用户的方式

如图 12-17 所示，为"得到"APP 上"罗辑思维"课程的内容详情页面。

图12-17　"得到"APP上的"罗辑思维"课程

等粉丝达到了一定的数量之后，"罗辑思维"便推出了付费会员制。对于"罗辑思维"来说，实行付费会员制不仅仅是为了盈利，还有另外3个目的，如图12-18所示。

图12-18　实行付费会员制的目的

实行会员制能够为社群筛选出更为精准的人际圈。很多运营者在运营社群的过程中会发现，社群在壮大的同时也掺杂了许多水分，例如很多人从来不在群里露面，也从来不参与群主发起的互动。这时，运营者需要从自身找原因，也要从群成员的角度找原因，看看是什么原因导致他们不够活跃。

如果是运营者自身的原因，则需要改变运营策略，进行相应的调整。例如，运营者发现群里有很多人经常发布与群主题无关的内容，以致影响到其他群友的体验感。这个时候，运营者就可以制定群规，规定群成员不能发布与社群领域无关的内容，否则第一次予以警告，再犯踢出群聊。

如果运营者发现是群成员的问题，比如有些群成员并不适应该群的运营方式，同时也不能对社群作出任何贡献，那运营者就可以通过会员收费的模式来给自己的社群设置更高的门槛。

既然运营者想要通过会员制组建VIP微信群，那么初期就需要对会员进行招募，招募的渠道有很多，可以通过朋友圈，也可以通过微信公众平台。如图12-19所示，为"曾仕强"公众号的会员招募信息。

图12-19　"曾仕强"公众号的会员招募信息

▶ 4. 活动变现

对于拥有一定数量的粉丝，同时是本地类的社群而言，可以通过线下聚会的活动方式盈利，具体方法如图12-20所示。

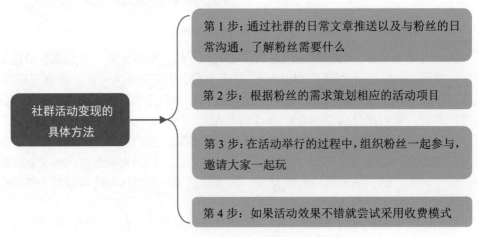

图12-20　社群活动变现的具体方法

进行线下活动变现的社群必须满足以下几点要求，如图12-21所示。

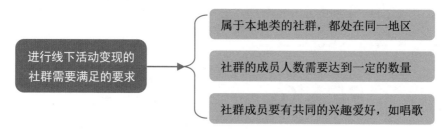

图12-21 进行线下活动变现的社群需要满足的要求

下面笔者为大家介绍几种社群活动的变现形式。

1）找商家给群活动冠名赞助

什么叫冠名赞助？社群运营者如何通过冠名赞助方式实现变现呢？下面笔者为大家详细介绍。冠名赞助可以从两方面来理解，一个是冠名，另一个是赞助，如图12-22所示。冠名赞助的意思就是企业为了提升产品或品牌的知名度和影响力，通过向某些组织活动提供资金支持，从而让企业产品或品牌出现在该组织的活动上，从而增加品牌曝光率的一种商业行为。

图12-22 冠名赞助的名词解释

社群运营者可以凭借自身的影响力和私域流量的优势来寻找合适的赞助商。双方谈妥冠名赞助事宜之后，赞助商全部出资或部分出资，运营者则将赞助商的商标、产品或名称嵌入到社群活动中。这样既能帮助社群实现盈利，又能让商家品牌有更多的曝光率，达到宣传的目的。

给商家冠名不仅仅可以出现在活动现场，还可以出现在后期的活动总结中。社群运营者可以在活动结束后发布一些活动信息，例如"特别感谢"类的文章，在文章中，就可以将品牌嵌入，再一次为商家进行宣传，同时还可以借助商家的影响力提高活动的档次。

如图12-23所示，为某微信公众号发布的感谢商家冠名赞助的文章，着重地体现出商家信息。

图12-23　感谢商家冠名赞助的内容

2）与商家合作开展活动盈利

社群运营者除了找品牌企业、商家给自己提供赞助经费实现活动盈利之外，还可以通过和其他商家合作开展线下活动的方式来实现盈利，其方法如图 12-24 所示。

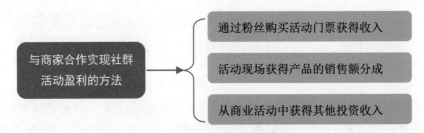

图12-24　与商家合作实现盈利的方法

例如，在现实生活中，就有这样的实例，运营者通过自己的影响力和美食商家达成合作，美食商家给运营者及参与活动的社群成员提供免费的食物和活动场地，运营者只需要为商家免费宣传一次即可。这样的"霸王餐"活动看似是商家吃亏了，但其实由运营者带来的影响力远远大于这顿免费的食物，而运营者却能够带领群成员开开心心地吃上一顿，这种合作方式是互赢的。

3）举办收费活动实现盈利

如果运营者的粉丝有很多，还可以通过举办线下收费活动的方式实现商业变现，线下收费活动的类型有很多，如图 12-25 所示。

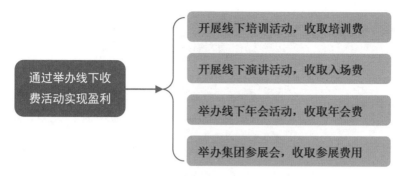

图 12-25 通过举办线下收费活动实现盈利

例如，"罗辑思维"举办的《时间的朋友》跨年演讲会就是很好地通过线下收费活动实现变现的案例，粉丝想要参加这个跨年演讲会，就需要购买演讲会的门票，而《时间的朋友》跨年演讲会的门票并不便宜，因此通过这次活动，"罗辑思维"团队获利颇丰。如图 12-26 所示，为《时间的朋友》跨年演讲会活动现场。

图 12-26 《时间的朋友》跨年演讲会活动现场

5. 创业盈利

社群也可以通过与企业合作，围绕相关的公司业务或产品进行小范围的创业，以此来实现社群私域流量的变现。小范围指的是那些没有团队和资金的人可以在一个固定的小范围区域或者细分垂直领域进行创业。下面列举了一些小范围创业的基本形式，如图 12-27 所示。

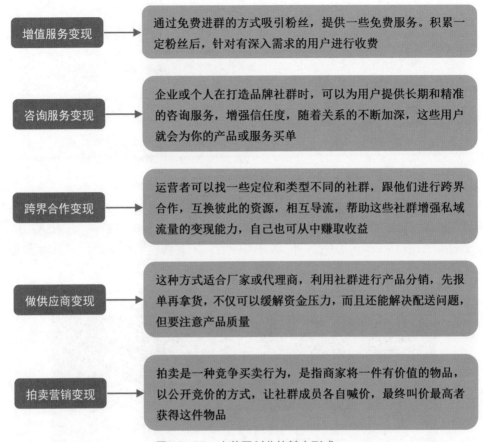

增值服务变现	→	通过免费进群的方式吸引粉丝，提供一些免费服务。积累一定粉丝后，针对有深入需求的用户进行收费
咨询服务变现	→	企业或个人在打造品牌社群时，可以为用户提供长期和精准的咨询服务，增强信任度，随着关系的不断加深，这些用户就会为你的产品或服务买单
跨界合作变现	→	运营者可以找一些定位和类型不同的社群，跟他们进行跨界合作，互换彼此的资源，相互导流，帮助这些社群增强私域流量的变现能力，自己也可从中赚取收益
做供应商变现	→	这种方式适合厂家或代理商，利用社群进行产品分销，先报单再拿货，不仅可以缓解资金压力，而且还能解决配送问题，但要注意产品质量
拍卖营销变现	→	拍卖是一种竞争买卖行为，是指商家将一件有价值的物品，以公开竞价的方式，让社群成员各自喊价，最终叫价最高者获得这件物品

图12-27　小范围创业的基本形式

当你的社群拥有一定的私域流量和变现能力后，便可形成一个商业闭环，进而实现"社群经济"最大商业价值的发挥。

⏵104 小程序的变现模式

运营者要想在小程序中变现，轻松赚到钱，还得掌握一定的私域流量变现技巧。下面笔者将来讲解小程序的4种变现方法。

➔ 1. 小程序+电商

对于运营者来说，小程序最直观、有效的盈利方式当属做电商了。运营者在小程序电商平台中销售产品，只要有销量，就会有收入。具体来说，小程序+电商变现的方式主要有4种，如图12-28所示。

在小程序出现以前，运营者更多的是通过APP打造电商平台，而小程序可以

说是开辟了一个新的销售市场。运营者只需开发一个小程序电商平台，便可在上面售卖自己的产品。

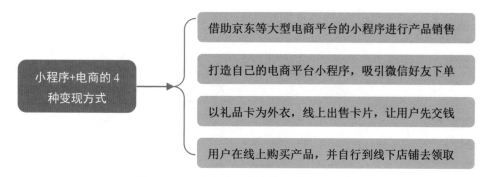

小程序+电商的4种变现方式

借助京东等大型电商平台的小程序进行产品销售

打造自己的电商平台小程序，吸引微信好友下单

以礼品卡为外衣，线上出售卡片，让用户先交钱

用户在线上购买产品，并自行到线下店铺去领取

图 12-28　小程序 + 电商的 4 种变现方式

而且，小程序电商运营者还可以自行开发、设计和运营。所以，这就好比是提供了一块场地，运营者只需在上面"搭台唱戏"即可，唱得好还是唱得坏，都取决于运营者自身。

具体来说，无论是有一定影响力的品牌，还是名气不大的店铺，都可以在小程序中搭台唱戏，一展拳脚。当然，单独开发一个小程序很可能会遇到一个问题，那就是初期用户数量比较少。对此，运营者需要明白一点，用户在购物时也是"认生"的，一开始他们或许会对你的小程序有所怀疑，不敢轻易下单。但是，金子总会发光，只要运营者坚持下来，在实践过程中，将相关服务一步步进行完善，为用户提供更好的服务，小程序终究会像滚雪球一样，吸引越来越多的用户，而小程序的变现能力也将变得越来越强。

2. 小程序 + 付费

对于进行内容营销的小程序运营者来说，知识付费应该算得上是一种可行的变现模式。只要运营者能够为用户提供具有价值的干货内容，那用户自然会愿意掏钱，这样一来，运营者便可以用优质的内容换取相应的报酬了。

运营者要想通过授课收费的方式进行小程序变现，需要特别把握好两点。第一，小程序平台必须是有一定人气的，否则，即便你生产了大量内容，可能也难以获得应有的报酬。第二，课程的价格要尽可能低一点。这主要是因为大多数用户愿意为课程支付的费用都是有限的，如果课程的价格过高，很可能会直接吓跑用户。这样一来，购买课程的人数比较少，能够获得的收益也就比较有限了。

3. 小程序 + 直播

与传统的营销方式不同，直播与用户的互动性比较强。而在与用户互动的过程中，主播会逐渐获得一些愿意为其消费的粉丝。所以，如果小程序运营者能够用好粉丝经济，那么，即便不卖东西，也能获得一定的收入。

直播在许多人看来就是在玩，毕竟大多数直播只是一种娱乐。但是，不可否认的一点是，只要玩得好，玩着就能把钱给赚了。因为主播们可以通过直播，获得粉丝的礼物，而这些礼物又可以直接兑换成现金。如图 12-29 所示，为虎牙直播小程序的首页和某主播的直播页面。

图 12-29　虎牙直播小程序

另外，主播可以通过直播获得一定的流量，如果运营者能够借用这些流量进行产品销售，便可以直接将主播的粉丝变成店铺的潜在消费者。相较于传统的图文营销，直播导购可以让用户更直观地把握产品，它取得的营销效果往往也更好一些。直播用得比较好的电商平台当属"蘑菇街女装"，该小程序直接设置了一个"直播"频道，商家可以通过直播导购来销售产品。

4. 小程序 + 服务

运营者既可以直接在平台中售卖产品，也可以通过广告位赚钱，还可以通过向用户提供有偿服务的方式，把服务和变现直接联系起来。

例如，"包你说"小程序便是其中之一。用户进入"包你说"小程序，输入赏金和数量的具体数额之后，界面中便会出现"需支付……服务费"的字样。在支付金额之后，便可生成一个语音口令，用户点击该界面中的"转发到好友或群聊"按钮，便可将红包发送给微信好友或转发到微信群。

尽管该小程序收费比较低，但随着使用人数的增加，该小程序借助服务积少成多，也获得了一定的收入。在为用户提供有偿服务时，运营者应该采用"薄利多销"的方式，用服务次数取胜，而不能想着一次就要赚一大笔。否则，目标用户可能会因为服务费用过高而被吓跑。

▶ 105 QQ 群的变现技巧

QQ 群最常见的流量变现方法是建付费群，即通过设置付费加群的方式来获取收益。群主可以在 QQ 群将进群方式设置为付费入群，设置一定金额的入群门槛后，用户需要支付一定的费用才能加入群聊，如图 12-30 所示。

图 12-30 付费入群

不过，这种付费入群的流量变现方式要具备一定的条件才能设置。如图 12-31所示，为付费入群功能使用条件。

图 12-31 付费入群功能使用条件

专家提醒

QQ 社群运营者需要注意，即使用户付费加入了群聊，但如果他在 5 分钟之内又退出了群聊，那么他所支付的入群费用将会自动返还给他。所以，运营者需要想办法提高用户的留存率。

▶ 106 流量变现的 3 种方法

当我们建立了自己的私域流量池之后，即可开始运营核心用户，主要可以通过3 种方法来变现，分别为自用流量（电商）、流量出租（广告）、流量付费（增值服务），本节将详细介绍这些变现模式方法。

↱ 1. 自用流量，社交电商

社交电商是目前私域流量变现最常用的方式，传统的微商朋友圈卖货就是典型的代表。我们做任何事情都带有目的性，没有目的的事情是不存在的。社交电商做的所有事情也具有目的性，那就是要与客户之间最终达成交易。

社交电商在前期需要花很多精力和用户建立信任关系，正是这种信任让用户愿意购买你的商品。社交电商拥有强大的流量优势，成为新的流量入口，很多传统企业也在向新一代的社交电商转型，以增强自己的变现能力。

例如，顺逛就是海尔集团推出的一个聚焦社群交互的社交电商平台，该平台以打通线下实体店、线上网店等原本各自为战的商业渠道为己任。目前顺逛商城网址已和海尔官网合并，如图 12-32 所示。

心选精品

图 12-32　海尔官网

顺逛不仅通过各个渠道销售自己的产品，而且还为用户推出了"0元开店"服务，赋能创业者，为其搭建起一个"无门槛、高回报"的创业平台，如图 12-33 所示。"0元开店"服务也是基于创业者自身的私域流量促进产品销售，用户在顺逛找到合适的商品后，可以生成二维码海报，将其分享到自己的朋友圈或者微信群中，当好友

通过你分享的二维码下单后，即可获得相应的佣金收入。

图12-33　顺逛"0元开店"介绍

2. 流量出租，商业广告

商业广告是很多私域流量运营者的主要获利途径，运营者通过将自己的私域流量出租给平台或品牌商家，让他们在自己的流量池投放广告，并收取一定的流量租金收益。商业广告这种变现途径又可以分为多种形式，如平台广告补贴、第三方广告以及流量广告等，如图12-34所示。

图12-34　商业广告变现的主要形式

　　例如，巨量星图就是抖音官方提供的一个可以为达人接广告的服务平台，同时品牌方也可以在上面找到要接单的达人，如图12-35所示。巨量星图的主打功能就是完成广告任务，并从中收取分成或附加费用。

图12-35　巨量星图服务平台

3. 流量付费，增值服务

　　腾讯借助自己庞大的流量优势，打造了很多火爆的游戏作品，如英雄联盟、王者荣耀、和平精英、地下城与勇士等。腾讯还在微信"发现"频道中增加了一个"游戏"流量入口，将微信的社交流量源源不断地注入网络游戏中，如图12-36所示。在社交流量的加持下，这些游戏为腾讯带来了巨大的收益。

图12-36　"微信游戏"入口

　　除了网游以外，增值服务还有一个非常热门的变现领域，那便是内容付费，包括会员服务、直播、知识付费等，都是通过将免费流量转化为付费流量来实现商业变现。例如，根据爱奇艺发布的2020年Q1财报显示，其订阅会员人数达到1.19亿，营收达到76亿元。

知识付费是知识生产者获取盈利的主要方式，它是指在平台上推送文章、视频、音频等知识产品或服务，订阅者需要支付一定的费用才能够阅读并学习。只有用户通过订阅 VIP 服务为好的内容付费，才可以让知识生产者从中获得成就和收益，他们才能有更多的精力和热情持续地进行内容创作。

例如，专注优质内容生产的喜马拉雅 FM 就是一个知识付费平台，重点发力粉丝经济变现模式，打造强大的内容付费核心竞争力。喜马拉雅 FM 的主要盈利方式为内容付费，通过多元化的发布渠道来开启付费精品区，用户需要付费来购买这些精品内容，帮助主播实现更多营收。例如，《曾仕强讲中华文化大合集》的购买价格为 299 喜点，1 个喜点等于 1 块钱，如图 12-37 所示。

喜马拉雅 FM 还有一种付费会员的变现方式，即用户为开通会员附加功能而付费。喜马拉雅 FM 的 VIP 会员套餐连续包月仅需 18 元 / 月，可以免费收听所有带会员标识的内容，同时还以更低折扣购买付费内容，如图 12-38 所示。

图 12-37　内容付费

图 12-38　VIP 会员套餐

▶ 107　流量成交变现的本质

在互联网时代，流量可以简单理解为用户关注度，有流量就说明有人关注你，流量也是一种非标品化的商品。流量成交就是通过流量交易的方式变现，尤其对于电商行业来说，流量是生死存亡的命脉，流量越多销量才会越多。

➔ 1. 变现本质，人脉换钱

如果我们去分析私域流量池变现的本质，其实简单来说就是用人脉换钱。比较

典型的就是拼多多，不管是拼团购物、助力享免单还是砍价免费拿，表面上是争抢消费者，而实际上则是争抢消费者背后的人脉资源，也就是他们的私域流量资源。

拼多多基于微信的社交生态，用户触达能力极强。例如，拼多多推出的"1分抽大奖"等拼团模式，用户只需支付1分钱并邀请好友参与，即可获得中奖资格，通过这种简单的手法在短时间内俘获了大量的消费人群。另外，用户还可以邀请更多好友积累"幸运码"，增加中奖的概率。

用户在拼多多购物时可以直接使用微信快速支付下单，这种方式可以降低支付门槛，还可以通过微信群、朋友圈分享"拼团"。拼多多通过社交拼团快速聚集大量低消费人群，正是因为掌握了这种用户思维，才让拼多多的用户规模得到爆发式增长。

通过熟人的人脉来进行扩展，信任程度最高，引流成本最低，引流效果最好。利用人脉产生扩散变现，从而增加营收，这也是私域流量变现的本质所在。人脉可以帮助我们少走弯路，多走捷径，拥有更多的机会。

2. 交易社交，更有温度

私域流量和公域流量最大的区别在于信任，私域流量变现是基于熟人的生意模式。由此可见，私域流量是有一定信任基础，有感情连接的。因此，我们在进行私域电商变现时，需要将交易行为变成社交行为，让商业变现不再是冰冷的交易关系，而是有温度的社交关系，这样才能让私域流量变现更加长久地持续下去。怎么才能做到呢？下面总结了3个技巧，如图12-39所示。

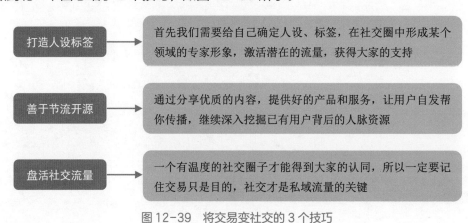

图12-39　将交易变社交的3个技巧

▶ 108　视频电商的变现途径

本节主要介绍私域短视频电商的变现方式，帮助大家找到适合自己的私域电商

运营的平台，以便更好地实现私域流量的变现。

短视频电商变现和广告变现的主要区别，在于电商变现虽然也是基于短视频来宣传引流，但还需要实实在在地将产品或服务销售出去才能获得收益，而广告变现则只需要将产品曝光即可获得收益。

如今，短视频已经成为极佳的私域流量池，带货能力不可小觑。短视频电商变现的平台除了抖音外，还有西瓜视频、快手、微视、淘宝、今日头条以及火山小视频等。其中，今日头条系的产品占据了半壁江山，而且今日头条还通过和阿里巴巴合作，打通了电商渠道，这对于私域流量运营者做短视频变现来说，无疑起到了很好的推动作用。

1. 快手小店

快手小店主要用于帮助红人实现在站内卖货变现，高效地将自身流量转化为收益。用户开通快手小店功能后，即可在短视频或直播中关联相应的商品，粉丝在观看视频时即可点击商品直接下单购买，如图 12-40 所示。

图 12-40　快手小店

打开快手应用后，❶点击"菜单"图标，选择"设置"中的"实验室"选项进入其界面，❷点击"我的小店"按钮进入，❸点击"启用我的小店"即可，如图 12-41 所示。开通"快手小店"功能后，用户不仅能够享受便捷的商品管理及售卖服务，获得多样化的收入方式，还能获得更多额外曝光和吸粉的机会。

图 12-41　启用"我的小店"功能

2. 抖音橱窗

除了快手小店之外，抖音平台也有属于自己的电商变现功能，那就是商品橱窗。抖音运营者可以通过开通商品橱窗功能来实现短视频私域流量的变现。如图 12-42 所示，为抖音号"手机摄影构图大全"的橱窗商品展示。

图 12-42　"手机摄影构图大全"的橱窗商品展示页面